"十四五"职业教育国家规划教材

包装设计（第2版）

付 志　苏毅荣 ◎ 主 编
董绍超 ◎ 副主编

清华大学出版社
北京

内 容 简 介

本书共分 6 个模块，分别为包装设计概论、包装容器造型设计、纸包装结构、包装设计视觉传达、系列包装设计及包装设计计算机实训。本书通过项目训练，把学生被动的学习变为以操作为主的主动学习，这不仅培养了学生的实际动手能力、创新能力以及解决问题的能力，而且使本书更加易懂、易学、易操作。本书融入课程思政，配套教学课件等教学资源，具有原创性和探索性，能使学生快速掌握包装设计的重要知识点，有效提高学生的实践能力和技术水平。

本书可以作为职业院校艺术类专业学生的教材（建议 60～70 课时），也可以作为广大包装设计爱好者的参考书。

本书封面贴有清华大学出版社防伪标签，无标签者不得销售。
版权所有，侵权必究。举报：010-62782989，beiqinquan@tup.tsinghua.edu.cn。

图书在版编目(CIP)数据

包装设计/付志，苏毅荣主编．—2 版．—北京：清华大学出版社，2023.6(2025.1 重印)
ISBN 978-7-302-63529-1

Ⅰ.①包… Ⅱ.①付… ②苏… Ⅲ.①包装设计—高等职业教育—教材 Ⅳ.①J524.2

中国国家版本馆 CIP 数据核字(2023)第 087082 号

责任编辑：王剑乔
封面设计：刘　健
责任校对：袁　芳
责任印制：沈　露

出版发行：清华大学出版社
　　　　网　　址：https://www.tup.com.cn，https://www.wqxuetang.com
　　　　地　　址：北京清华大学学研大厦 A 座　　邮　　编：100084
　　　　社　总　机：010-83470000　　邮　　购：010-62786544
　　　　投稿与读者服务：010-62776969，c-service@tup.tsinghua.edu.cn
　　　　质量反馈：010-62772015，zhiliang@tup.tsinghua.edu.cn
　　　　课件下载：https://www.tup.com.cn，010-83470410
印　装　者：三河市人民印务有限公司
经　　销：全国新华书店
开　　本：185mm×260mm　　印　张：10.5　　字　数：237 千字
版　　次：2017 年 3 月第 1 版　　2023 年 7 月第 2 版　　印　次：2025 年 1 月第 6 次印刷
定　　价：59.00 元

产品编号：097440-01

第2版前言

党的二十大报告中指出,育人的根本在于立德,要全面贯彻党的教育方针,落实立德树人的根本任务,培养德、智、体、美、劳全面发展的社会主义建设者和接班人。报告中关于这些内容的阐述是我们的思想指引和行动指南。我们要坚持五育并举和全面发展素质教育的方针。

思想政治理论课是落实立德树人根本任务的关键课程,是培养一代又一代社会主义建设者和接班人的重要保障。本书编者在包装设计课程中推出一系列活动,并融入了课程思政,以激发学生的爱国主义情怀,坚定学生的理想信念,励青春之志,做有为青年。

本书为《包装设计》第2版,汇集了编者多年从事包装设计的教学成果和实战经验,以项目训练为主,采用实践与理论相结合的方式,对包装设计进行全面解析。在第1版的基础上,本书做了以下调整和更新:

(1) 各模块融入课程思政内容。

(2) 项目训练融入中国传统文化元素,使中华优秀传统文化得以体现,从而影响学生对传统文化的认识和学习。这有助于增强学生的生活智慧与生活能力,提高学生自身的综合素质,培养学生待人接物的正确方法,培养学生良好的生活态度和生活作风,培养学生的爱国敬业精神。

(3) 强调包装设计的绿色环保意识,按照绿色发展理念,把生态文明建设融入包装设计中,从而适应包装科学与技术不断更新的时代,开发未来包装发展的新思路。在材料结构方面,包装材料的属性同包装用途配置合理;整体分析产品的材料构成和可拆卸性及使用实效;尽量在同一包装产品中减少材料种类数,以便分类回收。

(4) 为体现岗课赛证融通,增加了"附录 包装设计师考核大纲"。

全书分为6个模块,由付志、亦叔花担任主编,莆绍超担任副主编,付志统稿,青岛外贸印刷公司王子豪,青岛商务学校环艺班王基宇、张佳琪等同学参与了实训操作,在此感谢他们的辛勤劳动,并对本书所引用的参考文献的作者表示衷心的感谢。

由于编者水平有限,书中难免会有疏漏,恳请广大读者批评、指正。

编 者

2023年3月

第1版前言

包装工业是先导产业，是进入国际市场的通行证。近年来，我国的包装工业实现了快速发展，已跻身世界包装大国的行列。包装品种门类齐全，已形成较完善的包装工业体系。包装经历了从传统到现代不断发展的演变过程。

现代包装设计理论与方法是新兴的综合性、交叉性学科。它应用于包装工程领域，必将给我国包装工业带来巨大的经济效益，提供更丰富、更安全、更方便、更环保的包装产品，对提高包装设计质量，缩短设计周期，推动包装设计朝着现代化、科学化等方向发展，将发挥重要的作用。

包装设计是一门不断发展的设计科目，完美的包装设计是产品在激烈的市场竞争中立于不败之地的必要保证。通过学习这门课程，使学生掌握设计的功能与形式，体会包装设计与制作是艺术与技术相结合的重要学科，了解包装的发展和潮流，培养专业的眼光，提高自身的欣赏和评析能力。本书通过案例分析，帮助学生提高设计能力；设立任务，让学生实际操作，不断完善设计能力。

包装设计也是一门实践性很强的综合性设计课程，突出"实"和"新"。在教学中，应注重在理论教学的基础上加强培养学生的实际设计能力，强调项目实训教学，注重"在项目中夯实理论基础，在设计创作中培养技能"，让学生边学习边实践，以便快速适应实际岗位需要。通过本书实训部分有针对性的项目训练，学生可以巩固包装设计及制作的技法，提高创新意识，将包装设计的商业性、科学性、艺术性的特点紧密结合，理解包装设计在新时期的应用，结合包装设计软件的操作，适应当前设计的时效性，挖掘新思路，开创新技法，将理论与实践相结合，培养和建立包装设计的基本观念，增强包装设计与制作的能力。

本书由付志任主编，苏毅荣、董绍超任副主编。全书分为6个模块，由付志统稿。王子豪参与了本书的计算机容器制作。在此感谢他们的辛勤劳动，并对本书所引用的参考文献的作者表示衷心的感谢。

由于现代包装设计理论与方法涉及的内容广泛，且发展迅速，加之编者水平有限，书中欠妥之处在所难免，恳请广大读者批评、指正。

编　者

2017年1月

目　录

本书教学课件.zip

模块 1　包装设计概论 ································ 1

1.1　包装的历史演变 ···································· 1
　　1.1.1　包装的历史 ···································· 1
　　1.1.2　包装产业化的形成 ···························· 2
　　1.1.3　包装发展趋势 ································ 4
　　1.1.4　包装设计的概念 ······························ 4
　　1.1.5　包装的分类 ···································· 5
　　1.1.6　包装的功能 ···································· 5
1.2　包装材料 ·· 6
　　1.2.1　纸包装材料 ···································· 6
　　1.2.2　木材包装材料 ································ 9
　　1.2.3　塑料包装材料 ································ 10
　　1.2.4　金属包装材料 ································ 11
　　1.2.5　玻璃包装材料 ································ 12
　　1.2.6　陶瓷包装材料 ································ 13
　　1.2.7　天然包装材料 ································ 13
　　1.2.8　新材料、新技术的发展 ····················· 14
　　1.2.9　包装材料选用原则 ···························· 14
1.3　项目训练：产品市场调研 ······················· 15
1.4　包装设计的定位 ···································· 15
　　1.4.1　品牌定位 ······································· 15
　　1.4.2　产品定位 ······································· 16

	1.4.3 消费者定位	17
1.5	包装设计程序	18
	1.5.1 市场调研	18
	1.5.2 设计策划	18
	1.5.3 设计创意	19
	1.5.4 设计执行	20

模块 2　包装容器造型设计　21

2.1	容器的概念与设计要求	21
	2.1.1 包装容器的分类	21
	2.1.2 包装容器造型设计的基本因素	22
2.2	包装容器设计的步骤	24
2.3	包装容器造型设计技法	24
2.4	容器工艺制作图和效果图	29
	2.4.1 线型	29
	2.4.2 三视图	29
	2.4.3 剖面图	30
	2.4.4 墨线图	31
	2.4.5 尺寸标注	31
	2.4.6 制图工具	31
	2.4.7 效果图	32
2.5	项目训练：包装容器模型制作	32
	2.5.1 市场调研	32
	2.5.2 草图、效果图	32
	2.5.3 制模	34
	2.5.4 制图、容积计量	35
	2.5.5 容器设计电子稿	36
	2.5.6 与生产企业沟通	36
2.6	项目延伸	38

模块 3　纸包装结构　39

3.1	纸包装的种类及结构	39
	3.1.1 纸盒包装结构	39
	3.1.2 纸箱包装结构	43
	3.1.3 纸袋包装结构	44
	3.1.4 纸杯包装结构	45

3.2 纸盒设计图 ……………………………………………………………… 45
　　3.2.1 纸盒尺寸标注类型 ……………………………………………… 45
　　3.2.2 为常规纸盒展开图绘制长、宽、高 …………………………… 46
　　3.2.3 各种线型的样式、名称、规格及用途 ………………………… 47
3.3 项目训练：折叠纸盒制作方法 ………………………………………… 47
　　3.3.1 折叠纸盒计算机制作方法 ……………………………………… 48
　　3.3.2 折叠纸盒手工制作方法 ………………………………………… 49
3.4 项目训练：纸盒手工制作方法 ………………………………………… 50
3.5 项目训练：两款礼品包装制作实例 …………………………………… 52
　　3.5.1 纸卷圣诞礼品制作 ……………………………………………… 52
　　3.5.2 小礼物包装制作 ………………………………………………… 54
3.6 手提纸袋 ………………………………………………………………… 58
　　3.6.1 手提纸袋的种类 ………………………………………………… 58
　　3.6.2 纸袋规格、尺寸 ………………………………………………… 61
　　3.6.3 通用的手提袋印刷标准尺寸 …………………………………… 61
　　3.6.4 购物袋的设计规范及制造原则 ………………………………… 62
3.7 项目训练：手工制作手提纸袋 ………………………………………… 62
　　3.7.1 准备制图 ………………………………………………………… 63
　　3.7.2 操作步骤 ………………………………………………………… 63

模块 4　包装设计视觉传达 ……………………………………… 65

4.1 包装图形设计 …………………………………………………………… 65
　　4.1.1 包装设计图形的重要性 ………………………………………… 65
　　4.1.2 包装图形的分类 ………………………………………………… 66
　　4.1.3 包装图形的表现形式 …………………………………………… 68
4.2 项目训练：用所提供的包装进行图形设计 …………………………… 69
4.3 中国传统文化（图案）在包装设计中的应用 ………………………… 72
　　4.3.1 项目训练：设计具有中国文化内涵的月饼包装图形 ………… 74
　　4.3.2 项目训练：设计具有中国文化内涵的茶叶包装图形 ………… 80
4.4 其他风格图案在包装设计中的应用 …………………………………… 86
4.5 包装色彩设计 …………………………………………………………… 88
　　4.5.1 色彩三要素 ……………………………………………………… 88
　　4.5.2 色彩的情感 ……………………………………………………… 89
　　4.5.3 色彩对比 ………………………………………………………… 89
　　4.5.4 色彩的视觉心理 ………………………………………………… 91
　　4.5.5 包装风格的色彩表现 …………………………………………… 95
4.6 包装文字设计 …………………………………………………………… 98

	4.6.1 品牌文字设计原则 ········· 98
	4.6.2 品牌形象的文字创造及装饰化 ········· 99
	4.6.3 实例赏析 ········· 100
	4.6.4 文字表现的准确性 ········· 101
	4.6.5 文字表现趋同化 ········· 101
	4.6.6 其他的文字编排注意事项 ········· 101
4.7	项目拓展 ········· 102

模块 5　系列包装设计 ········· 103

5.1	系列包装版面设计的形式美法则 ········· 103
5.2	系列化包装版面的主要体现 ········· 105
	5.2.1 系列化包装版面的视觉流程 ········· 105
	5.2.2 系列化包装版面的构成形式 ········· 106
5.3	系列化包装版面设计的原则 ········· 108
5.4	系列化包装版面设计的表现技法 ········· 109
5.5	项目训练：系列包装设计 ········· 112
5.6	网购包装 ········· 114
5.7	包装私人订制 ········· 118
	5.7.1 甲方沟通、调研 ········· 118
	5.7.2 私人订制设计定位 ········· 119

模块 6　包装设计计算机实训 ········· 123

6.1	项目训练：使用"包装魔术师"软件制作纸盒实例 ········· 123
6.2	项目训练：使用"Packmage 包装魔术师"软件制作手提纸袋 ········· 129
6.3	项目训练：使用"犀牛"软件制作容器效果图 ········· 132
6.4	项目训练：使用 KeyShot 软件制作礼品盒效果图实例 ········· 135
6.5	项目训练：使用 Photoshop 软件制作牛奶包装盒效果图实例 ········· 139

附录　包装设计师考核大纲 ········· 151

参考文献 ········· 157

模块 1

包装设计概论

课程内容

本模块首先回顾包装的起源、发展及演变历史，说明包装产生的缘由，着重介绍包装的基本概念和包装设计中常用的几种包装材料，以及包装在社会经济活动中的重要影响，使学生具备一定的包装设计基础理论知识。

训练目标

通过本模块的学习，使学生对包装的历史及发展趋势建立基本的认识；借助大量案例分析，对包装设计的发展脉络有一定的感性认识，为后续学习做好准备。

包装的出现是人类社会发展的必然产物。在漫长的历史岁月里，包装是随着人类文明前进的步伐发展起来的。纵观世界包装的演变，反映出不同地区、不同民族、不同时期人们的生活情感，也标志着商品发达的程度和社会文明发展的程度。

1.1 包装的历史演变

1.1.1 包装的历史

原始包装是指在旧石器时代，人们利用现成的植物叶子、果壳、葫芦、贝壳等天然材料作为盛装物品的器具，利用植物茎叶作为包装食品等的材料。这种原始、朴素的包装形式在现代生活中仍然屡见不鲜。

我国古代民间的包装多取材于天然材料，如木、藤、竹、草等，经手工加工而成，如图1-1所示。宫廷器物包装多采用工艺性更高的手工制品，如金属器、陶器、漆器、染织物等。

春秋战国至西汉时期，我国漆器工艺蓬勃发展，漆器造型丰富多彩且装饰纹样潇洒飘逸，有很浓的东方艺术意蕴。这个时期出现了盛装酒水、食物和化妆品的漆器饰盒，造型多是盒中套盒，实用、美观，具备便于携带的功能。

漆器包装奠定了独特的中国传统包装设计的经典样式，如图1-2所示。

东汉时期（公元前105年），蔡伦发明了造纸术。纸包装大约出现在唐朝。唐朝是封建社会经济空前繁荣的时期，经济的繁荣促进了包装的发展。当时，商品包装普遍使用纸

图 1-1　原始包装

图 1-2　漆器包装

制品，如茶叶、食品包装等。北宋时期，造纸和印刷技术的提高，进一步带动了包装的兴旺发展。在这一时期，产品包装设计普遍采用铜版印刷工艺。在民间，普遍使用手工制造的粗糙的纸做成标贴包装食物。在雕版印刷鼎盛的北宋时期，毕昇发明了活字印刷术，用胶泥刻成单字，入火烧烤，使之坚固，成为字模，然后排列起来用于印刷。印刷速度大幅提高。在活字印刷术的影响下，元朝开始使用木活字和锡活字，明朝开始使用铜活字和铅活字。宋朝的印刷技术经西夏，沿"丝绸之路"西传，大约在15世纪传入欧洲。此后，德国人古腾堡发明了铅字印刷，带动整个欧洲印刷业蓬勃兴起。到了清朝，造纸工艺流程分为切麻—洗涤—浸灰水—蒸煮—舂捣—打浆—抄纸—晒纸—揭纸等，如图1-3所示。

下面列举中国不同时期的包装样式：古代书籍的旋风装如图1-4所示，古代书籍的蝴蝶装如图1-5所示，元朝书籍的包背装如图1-6所示，明朝线装书如图1-7所示；宋朝济南刘家针铺商标如图1-8所示，宋朝白釉黑花瓷镜盒如图1-9所示。

1.1.2　包装产业化的形成

随着人类科技进步，特别是19世纪中叶英国工业革命以后，商业流通手段发展迅速，以机械化大批量生产和长途安全储运物资与商品为目的推出的，以迎合市场、引导消费，满足人们对商品包装的物质功能与审美功能需要为中心的包装产业随之诞生并迅速发展。工业革命以后，机械化的大生产逐步取代了传统的手工作坊式的生产方式。包装机械的应用使包装更加标准化和规范化，各国相继制定了包装工业标准，以便包装在生产流通各环节的操作。现在的包装产业在各工业化国家已发展成为集包装材料、包装机械、包装生产和包装设计于一体的行业。目前在美国，包装业成为第三大产业，占国民经济总值的份额逐年增加。

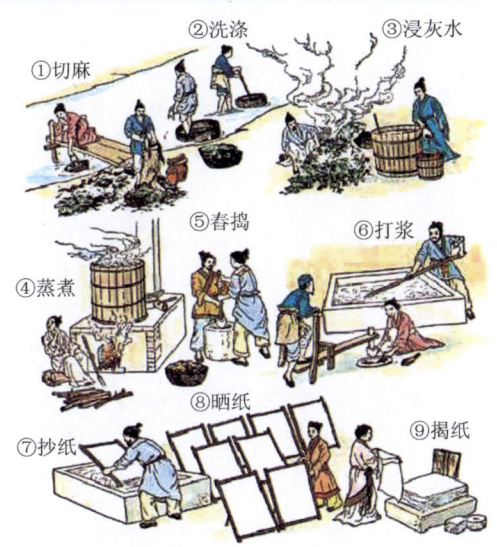

图1-3　清朝造纸工艺流程图

图1-4　古代书籍的旋风装

图1-5　古代书籍的蝴蝶装

图1-6　元朝书籍的包背装

图1-7　明朝线装书

图1-8　宋朝济南刘家针铺商标

图1-9　宋朝白釉黑花瓷镜盒

中国包装行业走过了漫长而又艰辛的历程。改革开放后，我国在包装设计和印刷技术方面大胆引进发达国家的先进理念、先进设备和先进技术，经过短短几十年的发展，我国的包装工业发生了翻天覆地的变化，极大地促进了我国商品经济社会的形成，逐步树立起诸多国内著名商品品牌，赢得消费者的信任，推动我国商业竞争良性循环，在很大程度上提高了我国人民的生活水平。

结合包装工业包装设计工作的职责使命，我们应强化政治担当，忠诚履职尽责，坚持总体国家发展观，增强忧患意识，做到居安思危、发扬斗争的精神，以高度的政治责任感和良好的精神状态，踔厉奋发、勇毅前行，切实把党的二十大精神转化为推动工业和设计行业高质量发展的强大动力，为新时代新征程上加快推进制造强国和设计强国建设作出新的贡献。

1.1.3　包装发展趋势

习近平总书记在党的二十大报告中指出:"必须牢固树立和践行绿水青山就是金山银山的理念,站在人与自然和谐共生的高度谋划发展。"加快发展方式绿色转型,是党中央立足全面建成社会主义现代化强国、实现第二个百年奋斗目标,以中国式现代化全面推进中华民族伟大复兴作出的重大战略部署,具有十分重要的意义。我们要坚决贯彻落实党的二十大部署和要求,推动绿色发展,促进人与自然和谐共生。党的二十大报告提出,要加快实施创新驱动发展战略,加快实现高水平科技自立自强。

面对多元化、快速、多变的21世纪,行销策略与消费市场变化日新月异,现代工业和市场经济的发展推动着现代包装设计迅速发展。经济和社会的发展对包装行业不断地提出新的要求。国际贸易迅速增长,推动包装材料、包装技术不断改进,对包装的设计思想提出了更高的要求。包装的功能不再只是单纯的"包"与"装"。包装被赋予新的含义,也被赋予更多的责任及价值要求。包装设计不再局限于外观的形式美,或追求标新立异的表现。因此,未来的包装由于其积极的贡献,并作为改善人类生存条件的有益因素,将越来越得到人们的认同。

未来包装发展的趋势体现在以下几个方面。
(1) 以人为本的包装。
(2) 新材料、新工艺的包装。
(3) 环保的包装。
(4) 展现民族风格的包装。

1.1.4　包装设计的概念

包装设计是一种将形状、结构、材料、颜色、图像、排版式样以及其他辅助设计元素与产品信息联系在一起,使一种产品更适于市场销售的创造性工作。包装的目的是盛放产品,使其便于运输、分配和仓储,为其提供保护,有利于在市场上标示产品身份和体现产品特色。包装设计以其独特的方式向顾客传达产品的个性特色或功能用途,最终达到产品营销的各项目标。通过综合的设计方法体系,包装设计运用多种工具解决复杂的营销难题,集思广益、研究探查、试验和战略考量,把视觉信息和语言信息加工提炼成一种概念、理念或设计策略。通过有效、得当的设计策略,可以将产品信息传达给消费者。

现代包装的定义,按字面理解,"包"有包裹、包围、收纳等含义,"装"有装饰、装载、装扮、样式以及形态等意思。今天所说的包装,不再仅仅指将内容物包好,同时要能保护和保存商品,满足运输和携带的便利性、使用的科学性以及在销售环节起到促销作用。

国家标准 GB 4122—1983 中明确表达了包装的定义:包装是为了在流通中保护产品、方便运输、促进销售,按一定技术方法而采用的容器、材料及辅助物的总体名称;也是为了达到上述目的而采用容器、材料和辅助物的过程中施加一定技术方法的操作活动。简单地讲,前者是指商品的包装,后者是指包装商品的过程。英文中提到包装会出现两个单词:一个是 package,主要指包装物本身;一个是 packaging,主要指包装的方法、手段和技术。当代的包装已经从单纯的保护商品演变为销售媒介,进而成为市场竞争的有力武器。直到现在,包装设计被纳入可持续发展的浪潮。作为创意工具,包装设计是一种表达

手段，必须在众多审美层次和功能上发挥作用。

鸡蛋的壳本身就是一种完美的包装物，但鸡蛋盒才是包装。包装物是名词，指实体本身，它是一个物体。包装是一个动词，指包裹或覆盖一件物品或一堆物品的行为，反映的是这种媒介时刻变化的属性，如图1-10所示。

图1-10　现代包装

1.1.5　包装的分类

包装的分类方法很多，通常人们习惯把包装分为两大类，即销售包装和运输包装。销售包装相对于运输包装，被称为内包装，包括小包装、中包装、大包装。运输包装是外包装，通常不与消费者直接见面，一般运用箱、袋、罐、桶等容器，或通过捆扎，对商品做外层保护，并加上标志和记号，以利于运输、识别和储存。

专业分类还有以下几种方法。

（1）按包装容器分类。

（2）按包装材料，分纸制品包装、塑料制品包装、金属包装、竹木器包装、玻璃容器包装和复合材料包装等。

（3）按包装技术、方法，分防震包装、陈列式包装、喷雾式包装和真空式包装。

1.1.6　包装的功能

包装的功能是指对于包装物的作用和效应，从产品到商品，一般要经过生产领域、流通领域、销售领域，最后到达消费者手中。在这个转化过程中，包装起非常重要的作用，归纳起来，主要有三大功能：保护功能、便利功能和促销功能。

1. 保护功能——无声的卫士

保护功能也是包装最基本的功能，即使商品不受各种外力的损坏。一件商品要经多次流通才能走进商场或其他场所，最终到达消费者手中。在此期间，需要经过装卸、运输、库存、陈列、销售等环节。在储运过程中，很多外因，如撞击、污浊、光线、气体、细菌等因素，都会威胁到商品的安全。因此，作为一名包装设计师，在开始设计之前，首先要想到包装的结构与材料，保证商品在流通过程中的安全。

2. 便利功能——无声的助手

便利功能是指商品的包装是否便于使用、携带、存放等。一个好的包装作品，应该以人为本，设计者应站在消费者的角度考虑，拉近商品与消费者之间的关系，增加消费者的购买欲，提高其对商品的信任度，促进消费者与企业之间的沟通。很多人购买易拉罐装的饮料时，都喜欢开盖时那一声"啪"带来的快感。

3. 促销功能——无声的推销员

以前，人们常说"酒香不怕巷子深""一等产品、二等包装、三等价格""只要产品质量

好,就不愁卖不出去"。但在市场竞争日益激烈的今天,包装的重要性被厂商深谙,人们已感觉到"酒香也怕巷子深"。要使产品畅销,让自己的产品从琳琅满目的货架中"跳出",只靠产品自身的质量与媒体宣传是远远不够的。

1.2 包装材料

1.2.1 纸包装材料

包装形式与材料密切相关。选择不同的包装材料,会使设计策略、加工程序、成本核算、销售方式相应地发生变化。例如,在药品包装中,出于保质的目的,需要使药品与空气长期隔离,以防氧化而失效。我国古代劳动人民发明了蜡封技术,至今很多名贵的传统药丸还采用这种包装形式。传统与现代工艺在此应该说是殊途同归,都要给消费者信心的保证。再以白酒包装为例,透明的玻璃包装给人以直接的感官体验,清澈的醇酒使消费者得到视觉享受;而木制品、金属制品、陶瓷制品等传统材料给包装增添文化内涵,体现出品牌的历史阅历,呈现另外一种风格。所以,包装材料的选择与包装设计策略紧密相关。包装材料是商品包装的物质基础,具有重要的作用。根据材质不同,把包装材料分为不同的种类。

纸在包装材料中占据第一用材的位置,这与纸所具有的独特优点分不开。纸不仅具有容易大批量生产、价格低廉的优点,还很容易回收再利用、对环境无害、不造成污染。

造纸术是我国的四大发明之一。早在东汉时期,蔡伦就利用废旧的线头、破渔网、树皮等,经过研磨、漂洗、过滤、沉淀、压制、烘干等工序,制造出所谓的"蔡侯纸"。现代造纸技术与蔡伦造纸从本质来讲,在原理上并无大的区别,只是在技术方面有了更大的进步,制造出的纸的质量有了很大的提高,并且纸的种类繁多,如图1-11所示。

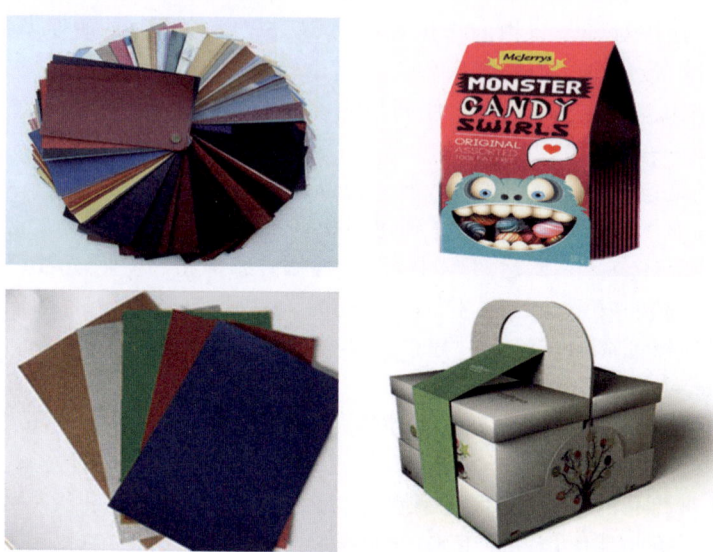

图1-11 纸质包装材料

纸用于包装设计有其独特的优越性：纸具有一定弹力，因此易折叠性能很强，可以根据包装物品的重量来加厚纸质，并且应承重、运输、展示等方面的不同需求而灵活运用；它还具有良好的印刷性能，适用于多种印刷方式，且字迹、图案清晰、牢固。因此，纸包装材料越来越受到人们的喜爱和重视。

纸包装材料可以根据不同的标准进行分类。下面以纸张的不同特点分为功能性防护包装纸和包装装潢用纸两类。

1. 功能性防护包装纸

功能性防护包装纸包括坚韧结实的牛皮纸、瓦楞纸、透明的玻璃纸、硫酸纸等。

（1）牛皮纸具有很高的拉力，有单光、双光、条纹、无纹等之分。它有白牛皮和黄牛皮两种，主要用于包装纸、信封、纸袋等，如图 1-12 所示。

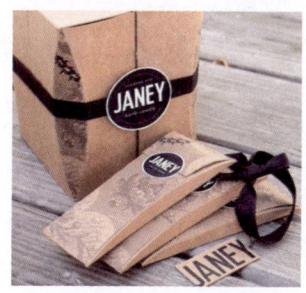

图 1-12　牛皮纸包装

（2）瓦楞纸在生产过程中被压制成瓦楞形状，制成瓦楞纸板，有弹性，平压强度高，垂直压缩强度也高，其纸面平整。瓦楞纸板经过模切、压痕、钉装或黏合，制成瓦楞纸箱。瓦楞纸箱是一种应用最广的包装制品，其用量一直在各种包装制品之首，如图 1-13 和图 1-14 所示。

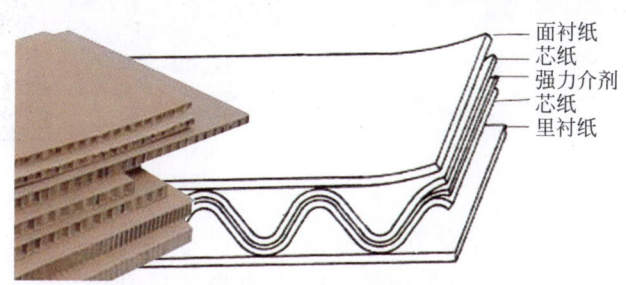

图 1-13　瓦楞纸结构

图 1-14　瓦楞纸包装

（3）玻璃纸是一种以棉浆、木浆等天然纤维为原料，用胶粘法制成的薄膜。它透明，无毒无味，防潮、防水，不透气，不自吸灰尘，不产生静电，可热封，对油性、碱性和有机溶剂有强劲的阻力，对商品保鲜和保存活性十分有利，回收时易分解，不易造成环境污染。玻璃纸广泛用作商品的内衬纸和装饰性包装用纸，如图1-15所示。

图1-15　透明的玻璃纸包装

2. 包装装潢用纸

包装装潢用纸是指适合印刷的纸，如铜版纸、白卡纸、白板纸、艺术纸、不干胶纸等。

（1）铜版纸表面光滑，白度较高，纸质纤维分布均匀，厚薄一致，伸缩性小，有较好的弹性和较强的抗水性及抗张力性，对油墨的吸收性与接收状态良好。铜版纸有单、双面两类，主要用于印刷画册、封面、明信片、精美的产品样本以及彩色商标等。铜版纸也广泛地应用于商品包装，如高级糖果、食品、香烟等生活用品的包装，如图1-16所示。

图1-16　铜版纸包装

（2）白卡纸是一种较厚实的坚挺的白色卡纸，内芯分黄色和白色两种，主要用于印刷名片、明信片、请柬、证书及包装装潢用的印刷品，如图1-17所示。

图1-17　白卡纸包装

（3）白板纸内芯为灰色，纸质厚实、坚挺，分灰底白和白底白两种，主要用于各种包装装潢用的印刷品，如图1-18所示。

图1-18 白板纸包装

（4）艺术纸种类繁多，主要用于精美的书籍封面、画册、宣传册、请柬、贺卡、高档办公用纸、名片、高档包装用纸等，如图1-19所示。

图1-19 艺术纸包装

（5）不干胶纸背面有背胶，纸张较薄，分镜面、铜版、书写不干胶等，其黏性有差异，主要用于商标贴、包装等，如图1-20所示。

图1-20 不干胶纸

1.2.2 木材包装材料

木材作为包装材料，历史悠久。它有良好的强度，有一定的弹性，能承受冲击、重压、振动等，所以较重的物品、易碎的物品大都采用木制品包装。木制材料应用很广泛。木材分布广，易加工，用于包装运输方便，便于集装，为现代物流业提供了很大的便利，如图1-21所示。

木制包装材料有其缺点，如木材组织结构不匀，易受环境的影响而变形、易吸收水分、易腐朽、易被虫蚀、易干、易燃等；又因珍贵树木原材料缺乏，木料来源短缺；且使用木料，

图 1-21　木制包装材料

在生产过程中会产生大量废料。选用劣质木料的缺点更多。所以,在包装设计的选料上一定要慎重。

虽然木制包装有其缺点,但若在包装设计中合理选材,合理设计,科学加工、制作,适当处理,是可以消除或减轻其缺点的,如图 1-22 所示。

图 1-22　木制商品包装

1.2.3　塑料包装材料

1. 塑料包装

塑料包装是指各种以塑料为原料制成的包装总称。

塑料包装材料具有透明度好,重量轻,易成形,防水、防潮性能好,可以保证包装物的卫生等优点。塑料容器包装应用广泛,如图 1-23 所示。

图 1-23　塑料容器包装

塑料包装材料容易带静电，透气性能差，回收成本高，废弃物处理困难，对环境容易造成污染。注意，有的塑料材料含有毒助剂，应用时应该采取必要的措施降低或避免其造成的伤害。

2. 复合材料

由于纸、塑料、金属等单一材料各有缺陷，因而将两种或两种以上的材料通过一定方法加工复合，使其具有各类原材料的特性，弥补单一材料的不足，形成具有综合性质的、更完美的包装材料，这就是复合材料。

新技术的发展为包装工业提供了丰富多彩的新材料、新工艺、新设备，使包装材料进入崭新的复合包装时代。复合材料有节省能源、易于回收、降低生产成本、减轻包装重量等优势，如图1-24所示。

图1-24 复合包装材料

1.2.4 金属包装材料

金属包装是指以黑铁皮、白铁皮等钢材与钢板，以及铝箔、铝合金等制成的各种包装容器，如金属桶、金属盒、罐头听等，如图1-25所示。

图1-25 金属包装材料

金属包装容器从暂时储存内装物品演变到今天的食品罐头、饮料容器等，逐渐成为长期保存内装物品的手段。

金属包装材料具有强度高，便于储存、携带、运输等优点，它还具有良好的阻气性、防潮性，适用于食品、饮料、药品、化学品等的包装。同时，金属材料具有特殊的金属光泽，易于印刷装饰，便于对商品的外表进行装潢设计，如图1-26所示。

图1-26　罐装金属包装

1.2.5　玻璃包装材料

玻璃包装材料具有良好的化学稳定性，可以保证食物纯度和卫生。它具有不透气，易于密封，造型灵活，有多彩晶莹的装饰效果等优点，所以应用广泛，如图1-27所示。

图1-27　玻璃包装材料

模块 I　包装设计概论

玻璃包装容器种类繁多。按不同的标准，分类情况也不同。按色泽，可分为无色透明瓶、有色瓶和不透明的混浊玻璃瓶；按用途，可分为食品包装瓶、饮料瓶、酒瓶等。但玻璃包装具有耐冲击力较低、熔制玻璃能耗较高等缺点。

1.2.6　陶瓷包装材料

陶瓷包装是指各种以陶瓷为原料制成的包装总称。陶瓷按所用原料不同，可分为粗陶器、精陶器、瓷器、炻器，如图 1-28 所示。

图 1-28　陶瓷包装材料

陶瓷包装材料具有硬度高，对高温、水和其他化学介质有抗腐蚀能力的性能。不同价位的商品包装对陶瓷的性能要求不同。例如，高级饮用酒茅台对陶瓷包装的要求较高，如图 1-29 所示。

图 1-29　陶瓷酒瓶包装

有些名酒的陶瓷酒瓶上备有专用防盗扣，确保酒的安全。

1.2.7　天然包装材料

古代劳动人民在长期的生产生活中，运用智慧，因地制宜，从身边的自然环境中发现了许多天然的包装材料。人们还学会制作如盆、钵、壶、瓶等容器来包装物品。原始包装

材质天然，造型质朴，民间味十足，体现了古代人民的审美观。天然的材料极具传统文化韵味，如荆条、树叶、竹子、植物纤维、兽皮及贝壳等，如图1-30所示。

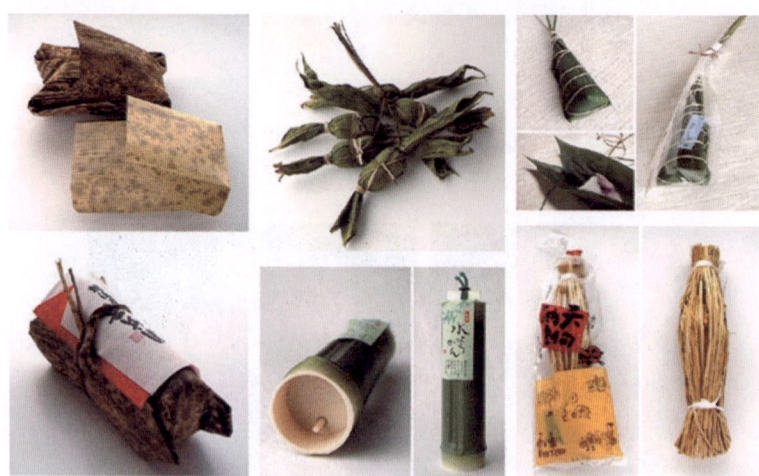

图1-30 天然包装材料

用传统材质呈现出的现代包装设计给人返璞归真的感觉，体现对传统的精神回归。

1.2.8 新材料、新技术的发展

新型绿色包装材料和技术有以下几种。
（1）可回收再用或再生的包装材料。
（2）可降解塑料包装材料。
（3）加入光敏剂获得的光降解材料。
（4）可食性包装材料。
（5）天然植物纤维包装材料。
（6）纳米包装材料。

1.2.9 包装材料选用原则

1. 科学原则

包装首先要满足产品的科学原则，实现合理盛装产品、保护产品和运输产品，体现包装结构的合理性。例如，矿泉水塑料包装，为什么瓶身有许多凹凸的线条呢？这是因为在塑料瓶盛满水之后，这些线条能够加固瓶身的耐受力，增加瓶身与手的摩擦力。

2. 经济原则

包装材料的选用要符合经济原则。在符合经济成本前提下设计出的包装，易于被广大消费者接受。现在市场上充斥着许多华而不实的包装产品，其外表包装得很精美、华丽，但是产品质量一般。所以，设计者要设计符合产品定位的包装。

3. 审美原则

包装材料的选用要符合审美原则。包装的审美性、趣味性、展示性要符合消费者的审

美标准,只有将美的信息传递给消费者,才能引导消费者产生购买欲望。

4. 绿色发展的原则

加快发展方式绿色转型是贯彻落实新发展理念的战略要求。习近平总书记指出,"新时代抓发展,必须更加突出发展理念,坚定不移贯彻创新、协调、绿色、开放、共享的新发展理念。"绿色发展是新发展理念的重要组成部分,绿色决定着发展的成色。加快发展方式绿色转型,就是要坚持和贯彻新发展理念,正确处理经济发展和生态环境保护的关系,把经济活动、人的行为限制在自然资源和生态环境能够承受的限度内,不再简单以国内生产总值增长论英雄,改变传统的"大量生产、大量消耗、大量排放"的生产模式和消费模式,使资源、生产、消费等要素相匹配、相适应,实现经济社会发展和生态环境保护协调统一、人与自然和谐共生。作为一名包装设计者,履行好包装设计师的职责,从源头设计上适度包装,减少包材的使用,综合考量包装材料的碳排放强度系数与经济成本,从可回收、可重复使用功能上优化包装设计,遵循包装材料环保要求,是非常重要的。

1.3 项目训练:产品市场调研

选择一种你长期以来关注或使用的产品,从以下几个方面进行思考。
(1)你为什么一直使用或关注该产品?
(2)你所关注的产品的包装如何?
(3)你觉得该产品的包装设计如何?

对所关注产品包装进行调研和归纳,得出结论。例如,××品牌×××商品包装调研报告。从品牌、商品名、品牌图形(商标)、包装造型(各角度的摄影图片)、包装图形分析、包装造型特点分析、包装材料的运用等方面进行调查分析并撰写报告。

1.4 包装设计的定位

"定位设计"是从英文 position design 直接翻译过来的。定位设计主要解决设计构思的方法,强调把准确的信息传递给消费者,给他们一种与众不同、独特的印象。

定位设计把所要传递的信息分为 3 个基本内容:谁卖的产品、卖什么产品、卖给谁。设计就从这 3 个方面进行定位。归纳起来,有下述几种主要的定位方式。

1.4.1 品牌定位

品牌定位向消费者表明"我是谁",是一个传统的老牌公司,还是一个充满活力的新品牌;是一名成功的商人,还是市场上的后起之秀。品牌定位着力于产品品牌信息、品牌形象的表现,主要应用于品牌知名度较高的产品包装设计,与广告策划配合,用于市场竞争。在设计处理上,品牌定位以产品标志形象与品牌字体为重心,表现多为单纯化与标记化,也可以对标志或品牌名称的含义加以形象化的辅助处理。成功的品牌形象对行销至关重要,它犹如赋予产品的"英雄奖章"。可口可乐饮料的包装设计就是以品牌定位设计的典型例子,如图 1-31 和图 1-32 所示。

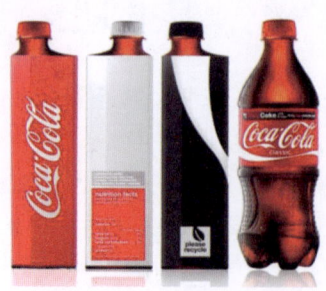

图 1-31　品牌定位 1

图 1-32　品牌定位 2

可口可乐是由美国人约翰·澎伯顿在 1888 年建立的饮料公司,历经百年,一直到今天,它仍然是年轻人喜欢的饮料之一。可口可乐品牌定位有下述特点。

1. 突出品牌的色彩形象

可口可乐以其大红色的色彩形象深入人心,百年不变。红色象征活跃、快乐、充满力量、朝气蓬勃,带给消费者强烈的视觉印象。

2. 突出品牌的文字形象特征

可口可乐包装上没有图形形象,而是采用连体的文字作为其形象特征和品牌特征。这些文字既是产品的名称,又是产品的标志图形,如图 1-33 所示。

1.4.2　产品定位

产品定位在包装画面上表明"卖的是什么东西",使消费者迅速地识别这是一种什么性质的商品,具有什么特点,是廉价的大众化商品,还是昂贵的高档商品。以产品定位的包装设计宗旨在于产品信息的定位,一般用于富有特色的产品,例如外观形态的特色,或产品配料成分的特色,或功能效用的特色,或某种高档次品位的特色等。在产品定位包装设计的处理上,较多应用摄影或绘画手段,或用透明度高的容器盛装产品(图 1-34),或是采用大面积"开窗"等办法来表现出鲜明的主体形象,便于消费者一目了然地看到商品的真面貌。

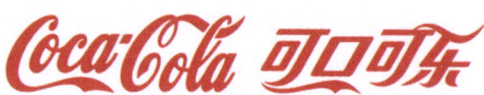

图 1-33　品牌文字形象特征

图 1-34　产品定位

1. **产品特色定位**

产品特色定位是把与同类产品相比较,以其独特性作为突出特点,借此吸引消费者的注意力。

2. **产品功能定位**

产品功能定位是将产品的功效和作用展示给消费者,获得其认同。

3. **产品产地定位**

同类产品因产地不同而产生品质上的差异,从而引起消费者对产品产地的关注。

4. **传统特色定位**

在包装上突出表现传统文化特色和民族文化特色。

5. **纪念性定位**

纪念性定位是在包装上展示大型庆典、节日、文体活动等带有纪念性的设计,以争取特定的消费者。

6. **产品档次定位**

产品档次定位是根据产品品质、营销策略的不同,将同类产品区分不同的档次,以满足不同阶层消费者的需求。

1.4.3　消费者定位

消费者定位是使消费者一看就明确该产品是为谁生产的,准备卖给什么人。这是对具有特定消费者的产品包装设计定位的。例如,针对儿童、女性、老年人,或针对特定职业,以及具有特定使用需求的消费者,在产品的包装设计处理上采用相应的消费者形象或相关形象为主体,进行典型性的表现。例如,从香水瓶包装的色彩和形状不难看出其消费对象为男性还是女性,如图 1-35 和图 1-36 所示。

图 1-35　男士香水

图 1-36　女士香水

举例来说,可口可乐是运动型饮料,它具有高热量,其消费者定位是充满活力的年轻人,如图 1-37 所示。

酷儿是可口可乐公司面向中国市场推出的针对儿童的一款果汁饮料,它不仅口感好,还富含维生素和钙,其率真的卡通形象让小朋友们喜爱不已,如图 1-38 所示。

相对于传统可乐的高热量,可口可乐公司于 2008 年年初在中国上海推出零度可口可乐,它不含蔗糖,热量低,受到了营养过剩、摄入热量过高的现代人的欢迎,如图 1-39 所示。

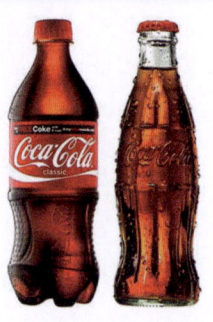 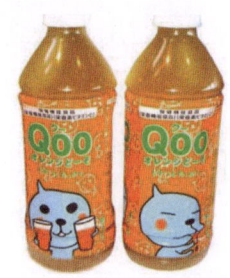

图 1-37　可口可乐　　　图 1-38　酷儿儿童饮料　　　图 1-39　零度可口可乐

1.5　包装设计程序

包装设计用于解决企业市场营销方面的问题。具体来讲，就是推销产品与宣传企业形象。要解决问题，就要有科学的方法与程序。设计的程序是一个解决问题的过程，包括对问题的了解与分析、方法的提出与优化等。在包装设计的各个阶段，市场调研与设计定位有着非常重要的作用，它们是完成一个好的包装设计的前提。了解包装设计的整个流程是必需而且是必要的，是进行包装设计的基础；而市场调研是设计的前提，离开了市场调研，包装设计只能是无源之水、无本之木，其结果将与消费者的需求大相径庭，不能满足市场的需要。所以，市场调研是包装设计过程中最重要的一个环节。

1.5.1　市场调研

市场调研是设计过程中的一个重要环节，它能使设计师掌握许多与包装设计相关的信息和资料，有利于制订合理的设计方案。市场调研包括以下几个方面。

1. 了解产品市场需求

从市场营销的理念来说，消费者的需求和欲望是企业营销活动的中心和出发点。设计者应依据市场的需求挖掘出商品的目标消费群，从而拟订商品定位与包装风格，并预测商品潜在消费群的规模以及商品货架的寿命。

2. 了解包装市场现状

根据现有的包装市场状况进行调查分析，包括听取商品代理人、分销商以及消费者的意见，了解商品包装设计的流行性现状与发展趋势，以此作为设计师评估的准则，总结归纳出最受欢迎的包装样式。

3. 了解同类产品包装

及时掌握同类竞争产品的商业信息，对于设计师来说是调研中必不可少的环节。从设计的角度对竞争产品的包装材料、包装造型、包装结构、包装色彩、包装图形以及包装文字等进行分析，分析竞争产品的货架效果，了解其销售业绩，会给即将展开的设计带来极大的益处。若产品有明显的地域消费差异性，需要在不同的地域展开调查。调研时，要有效地利用人力和物力资源，避免重复和浪费。

1.5.2　设计策划

设计策划作为包装设计的第一个步骤，其任务在于使设计业务沟通商业情报，进行资

料收集与比较、分析,了解法令规章,研究设计限制条件,确定正确的设计形式。在设计策划过程中,需做好以下工作。

1. 与委托人沟通

当包装设计任务在手时,设计师不要盲目地从主观意识出发进行设计,首先应该与委托人充分沟通,以便详细地了解设计任务。需要了解的情况包括以下几个方面。

1) 了解产品本身的特性

如产品的重量、体积、强度、避光性、防潮性以及使用方法等。不同的产品有不同的特点,这些特点决定了包装的材料和方法。包装应符合产品特性的要求。

2) 了解产品的使用对象

由于消费者的性别、年龄以及文化层次、经济状况不同,形成了他们对商品的认购差异。因此,产品必须具有针对性。掌握了产品的使用对象,才有可能进行定位准确的包装设计。

3) 了解产品的销售方式

产品只有通过销售才能成为真正意义上的商品。商品经销的方式有许多种,最常见的是超市货架销售。此外,还有不进入商场的邮购销售和直售等,这就意味着所采取的包装形式应该有所区别。

4) 了解产品的相关经费

产品的相关经费包括产品的售价、产品的包装及广告预算等。对经费的了解直接影响产品的包装设计。每一个委托商都希望以少的投入获取多的利润,这无疑是对设计师巨大的挑战。

5) 了解产品包装的背景

产品包装的背景包括:①委托人对包装设计的要求;②该企业有无 CI 计划,要掌握企业识别的有关规定;③明确该产品是新产品还是换代产品,所属公司旗下同类产品的包装形式等。了解了产品包装的背景,才能制订出正确的包装设计策略。

2. 拟订包装设计计划

在全面地掌握有关调查信息和资料后,对调查结果进行科学的分析、统计,使结果对设计产生正确的指导性影响;然后拟订合理的包装设计计划及工作进度表,以利于设计的顺利开展。

计划书包括以下内容:包装重点资料与条件的分析和设定;明确设计意念并制订设计目标;提供设计意念表达的构思方案;明细经费预算及设计进度。

1.5.3　设计创意

创意是设计的灵魂,它主要包含两类:灵感实现和创意培养。

1. 灵感实现

灵感实现多是凭借周围环境事物,触及思绪,在电光石火的一刹那撞击而出。在实际创意过程中,这种情形很少,且多以一个人的知识积累以及丰富的实践经验为前提。

2. 创意培养

创意培养是指在掌握了一定与设计任务相关的信息下,通过研究、思考,发现创意雏形,然后小心地培养、保护,并不断地进行测试和发展,使其成熟、完善。设计创意的表达包括两个方面:一是方案表达;二是图形表达。方案表达的内容主要是创意的切入点和实施计划;图形表达是将构思形象化、可视化。图形表达是创意的关键,要充分发挥想象

力,进行多种构成手法与表现形式的尝试,产生一定数量的设计草图,以便进行多角度比较,确定最好的方案。

值得一提的是,在当今数码时代,人们很习惯借用计算机实施创意。其实,创意不是计算机自生的,创意设计出自人的大脑,有时好的创意如泉涌一般。为了不让思维凝固,在这一过程中,铅笔比计算机更实用。

1.5.4 设计执行

设计执行包括定稿、正稿制作、打样校正 3 个阶段。

1. 定稿

定稿是指将众多的设计草图与委托人一起研讨、分析,测试初选方案的货架展示效果,征求部分消费者的意见,在共同协作中确定最佳的设计方案。

2. 正稿制作

正稿制作是指印前设计稿的细化过程。在数码时代,计算机的参与将这一过程变得轻松、快捷。

3. 打样校正

有了计算机设计稿,并不代表完成了整个设计过程,因为包装的最后成型还包括出胶片和印刷。为了使所设计的效果能真实、准确地再现,还要对打样稿做校正,如色彩修正、局部调整、品质监制等,确保包装成品最终达到设计要求,如图 1-40 所示。

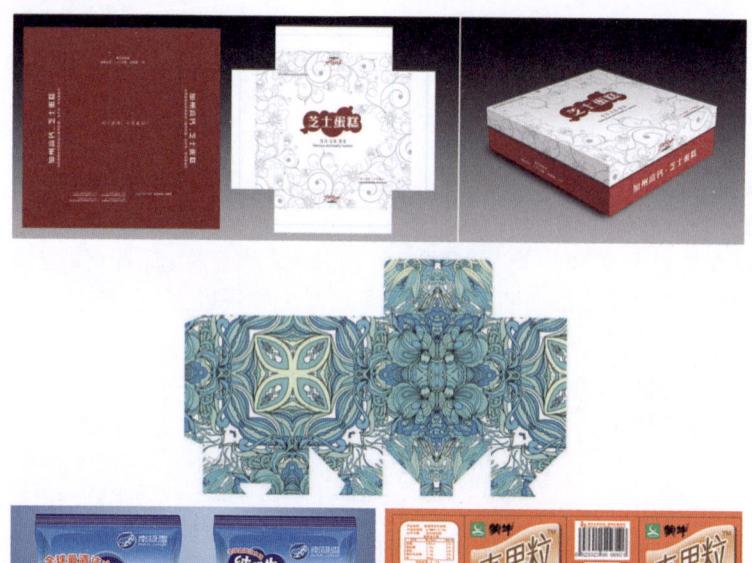

图 1-40　计算机制作的包装成品

模块 1　课程思政
(扫描二维码可下载使用)

模块 2

包装容器造型设计

课程内容

现代容器设计的目的是既要有实用性,又要满足美观的需要。以容器造型的多样变化和艺术性反映出美的特征和健康的情调。容器设计有以实用为目的的,有以观赏为目的的,也有既实用又可陈设观赏的。要了解容器的概念与设计要求、设计步骤、设计技法、制作图和效果图,通过项目训练巩固在本模块学习的知识。

训练目标

造型是包装容器设计中不可缺少的重要构成部分与前提。造型为产品的功能服务。优美的包装造型有利于强化包装的实用与方便功能,美化产品,吸引消费者,促进商品销售。包装造型是包装装潢的载体,优美的造型为包装的视觉传达设计奠定了良好的基础。可以说,包装造型在整个包装设计体系中占有重要的位置,是优秀包装设计的关键所在。

2.1 容器的概念与设计要求

包装容器造型设计是指根据被包装商品的特征、环境因素和用户的要求等选择一定的材料,采用一定的技术方法,科学地设计出内外结构合理的容器或制品。在人类社会中,为了生活或工作的需要,产生了各式各样的容器。

2.1.1 包装容器的分类

一般来讲,所有能够盛装物质的造型都称为容器。从材料上,可分为玻璃容器、竹木制容器、陶瓷容器、金属容器、塑料容器以及草、皮革、纸容器等。从用途上,可分为酒水类容器、化妆品类容器、食品类容器、药品类容器、化学实验类容器等。从形态上,可分为瓶、缸、罐、杯、盘、碗、桶、壶、碟、盒等,如图 2-1 所示。

包装容器设计要遵循包装的功能。包装功能决定包装形式,是容器设计最基本的要求。例如,茶壶的设计首先考虑的是茶壶的使用特点:①材料不渗水、易清洗等;②有入水的壶口、出水的壶嘴及相应的技术工艺要求;③有滤茶功能;④有便于操作的把手;⑤有进气孔等。具备上述基本功能之后,壶的基本形态已具备,然后赋予它美好、独特的

外观,如图 2-2 所示。

图 2-1　陶瓷容器

图 2-2　茶壶的使用特点

2.1.2　包装容器造型设计的基本因素

对于包装容器造型设计形态的要求,综合起来有 6 个基本因素,分述如下。

(1) 形态的设计要符合功能的需求,符合材料的加工工艺的要求;要考虑容器的性能、构造、耐久性等;必须了解工艺流程及特点要求,使设计适合工艺生产。

(2) 容器使用的方便性和操作的安全性、经济性等;要考虑容器设计与成本的关系,使设计的容器与销售价格相匹配;要以设计的合理性减少生产、流通中的破损和浪费。

(3) 包装容器设计必须在选材及造型上考虑操作的安全性。首先要了解产品的化学特性,不能选择会与产品发生化学反应的包装材料,以免包装材料与产品发生化学反应伤害到使用者。经常用皮肤接触的容器造型应该比较光滑,以免接触时伤害使用者。例如,水杯一般都设计成圆柱形,且表面光滑,没有棱角,如图 2-3 所示。

(4) 满足人们对容器型与色的爱好,或对容器装饰的要求。要符合大众的审美水准与情趣,要有不同层次的文化人群的针对性,要符合美的法则。在满足功能的基础上,将材料质感与加工工艺的美感充分体现于容器造型本身。现代的容器设计已不是普通意义上的功能设计,它是社会生活中不可忽视的美的组成部分。一件好的容器能引起人们心情的愉悦和美的联想,而且能点缀人们的生活,影响人们的观念,促进社会进步,如图 2-4 所示。

(5) 要考虑地域性或人们的生活习俗等原因对于容器造型的要求。要有地域性的区

图 2-3　圆形杯子、圆形容器

图 2-4　容器装饰

别与针对性,不能有丑陋、低俗、不益于社会及有不良影响的容器造型形态。

(6) 符合环保的要求。

按照人机工程学的要求,在人机环境中,更应该注重环境方面的影响。特别是在当前,工业化大生产带来了资源贫乏及环境污染等问题,人类的生存环境面临威胁。把人与环境、人类生产的物品当作一个系统看,任何一个要素都会影响环境。

环境保护的观点是人机工程学发展的必然要求,也必然影响包装容器造型设计。设计师应该使包装的容量合理,材料消耗低,包装无污染、可循环利用。当今销售市场上包装容积率和商品空间储积率存在不符,这是需要包装设计师认真思考的问题。将产品与包装容器有机地结合起来,使得包装容器也具有使用价值,不再有废弃物的问题,这一点非常重要,如图 2-5 所示。

图 2-5　陶瓷容器

2.2　包装容器设计的步骤

（1）调查和搜集资料，就有关造型和信息等方面进行针对性的调查，写出调查报告。

（2）汇集资料，分析资料。

（3）推出设计的文字方案。

（4）选择材料工艺。

（5）设计形象稿与设计说明。

（6）根据几何学中圆柱体的体积公式计算容量。非圆柱体的造型，必须根据器皿各个部位不同的尺寸，分别分段计算，然后将各个部位的数据相加，求得整体的体积。根据体积×比重＝重量，在所盛物质为水的情况下（水的比重为1），重量＝容量。容量单位为升（L）或毫升（mL）。

（7）绘制工艺制作图和产品效果图。

（8）制作容器的模型。

2.3　包装容器造型设计技法

运用学过的立体构成知识及形式美法则，对包装容器造型进行创新性设计，开拓思路，使包装容器造型和包装整体的形象设计融为一体，使其更具有时尚性。充分利用科技成果带来的新工艺、新材料、新手段，以本土文化为根基，继承传统文化，结合现代设计理念，以获得新的视觉感受。包装容器造型设计的方法有以下几种。

1. 线型法

线条既是一种有效的视觉语言与表现形式，也是一种常用的视觉媒介。线型法是指在包装容器造型设计中，追求外轮廓线变化及表面以线为主要装饰的设计手法。由于线本身具有感情因素，因此能给容器带来不同的视觉效果。例如，垂直线型的酒瓶会产生挺拔感；用曲线形设计化妆品容器，给人柔美、优雅之感。线型设计的方法，就是要充分利用线所具有的独特个性情感，以适当的方式体现商品本身的属性，使包装容器除具有功能性以外，还具有一定的语意性和符号性，使受众在很快的时间内通过对外形线型的感觉，体

会产品的特性和所传达的内在信息,如图2-6和图2-7所示。

图2-6 曲线造型

图2-7 直线造型

2. 面、体构成法

包装容器造型由面和体构成,通过不同形状的面、体的变化,即面与面、体与体的相加、相减、拼贴、重合、过渡、切割、削剪、交错、叠加等手法,构成不同形态的包装容器。例如,用渐变、旋转、发射、肌理、镂空等不同的手法过渡组成一个造型整体。构成手法不同,产生的包装容器形态不同,所传达的感情和信息也不同,这主要取决于产品本身的属性和形态。设计师应以最恰当的构成方式,达到最完美的视觉形态,如图2-8所示。

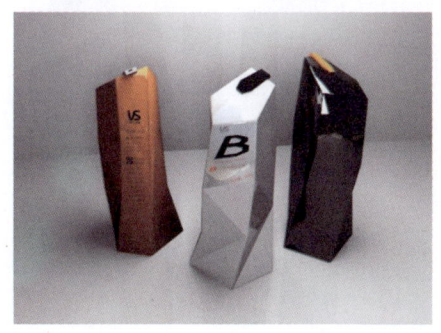

图2-8 面、体构成

3. 对称与均衡法

对称与均衡法在包装容器的造型设计中运用最为普遍,日常生活用品的容器造型都采用这种设计手法,它是大众最容易接受的形式。对称法以中轴线为中心轴,两边等量又等形,使人得到良好的视觉平衡感,给人以静态、安稳、庄重、严谨感,但有时显得过于呆板。均衡法用以打破静止局面,追求富于变化的动态美,两边等量但不等形,给人以生动、活泼、轻松的视觉美感,并具有一种力学的平衡美感,如图2-9和图2-10所示。

4. 节奏与韵律法

节奏是有条理、有秩序、有规律变化的重复。韵律是以节奏为基础的协调,比节奏更富于变化之美。运用节奏与韵律法,可使整体的造型设计具有音乐般的美感,使造型和谐

图 2-9 对称

图 2-10 均衡

而富于变化。它可以通过线条、形状、肌理、色彩的变化来表现。富有节奏感和韵律美的造型更加容易吸引消费者,并产生共鸣,如图 2-11 和图 2-12 所示。

图 2-11 规律

图 2-12 重复

5. 对比法

对比法即运用有差异的线、面、体、色彩、肌理、材料、方向、虚实等对比手法,使整个造型形成一定的对比感。或采用体量的对比,即运用造型要素不同大小的体量进行适当的对比,产生活泼、生动感;或采用肌理的对比,如粗糙与细腻的对比,使包装容器表面产生质感对比。通常情况下,运用对比手法设计的包装容器造型有很强的视觉冲击力,在商品竞争中容易引起消费者的注意。在运用对比手法时,要注意统一的原则,防止对比过度而造成零乱,如图 2-13 和图 2-14 所示。

6. 仿生法

大自然隐匿了无数的视觉意蕴与形式意象,永远是艺术创作与设计取之不尽的源泉。仿生法就是通过提取自然形态中的设计元素或直接模仿自然形态,将自然物象中的单个视觉因素从诸因素中抽取出来,并加以强调,形成单纯而强烈的形式张力。也可将自然物象的形态做符号化处理,以简洁的形态加以表现,使包装容器造型既有自然之美,又有人工之美。在化妆品包装容器的造型设计中,运用仿生形态的造型较为常见。例如,仿人体优美曲线的香水瓶;仿各种花卉的造型;仿动物形;仿人、物造型,如心形、钻石形等。运

模块 2　包装容器造型设计

图 2-13　体量对比

图 2-14　高矮对比

用这种手法设计的造型惟妙惟肖，栩栩如生，使人爱不释手。有些包装容器甚至可以作为装饰品陈列。但使用这种方法应避免过于写实，否则会给制作带来不便，如图 2-15～图 2-17 所示。

图 2-15　仿人

图 2-16　仿元素

图 2-17　仿物

7. 肌理法

肌理是与形态、色彩等因素相比较而存在的可感因素，其自身也是一种视觉形态。肌理虽然在现实中依附于形体而存在，但在包装容器造型设计中是最直接而有效的形式。它是呈现包装容器的质感，塑造和渲染形态的重要视觉和触觉要素，在许多时候作为被设计物材料的处理手段，体现设计的品质与风格。包装容器造型上的肌理，是将直接的触觉经验有序地转化为形式的表现，使视觉表象产生张力，在设计中获得独立存在的表现价值，增加视觉感染力。设计中的视觉质感可以诱惑人们用视觉或用心体验，去触摸，使包装与视觉产生亲切感，或者说，通过质感产生一种视觉上的快感。肌理一般分为真实肌理、模拟肌理、抽象肌理和象征肌理等，如图 2-18 和图 2-19 所示。

8. 系列法

在包装容器造型设计中采用系列化的设计方法成为一种趋势。它可以更好地营造品牌形象，以统一的整体形象展现给消费者，在竞争中能以众压寡，形成大家族的群包装。

图 2-18　模拟肌理

图 2-19　象征肌理

这种方法在变化中求统一，在统一中求变化。例如，同一系列的包装容器造型，在比例上有所变化，在造型结构上统一或不变，只是大小有所变化，如图 2-20 和图 2-21 所示。

图 2-20　变化中求统一

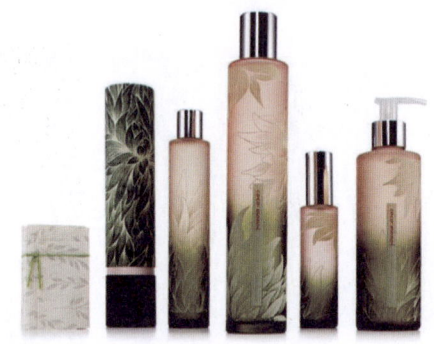
图 2-21　统一中求变化

9. 虚实空间法

在包装容器造型设计中，充分利用凹凸、虚实空间的对比与呼应，使容器造型虚中有实，实中有虚，产生空灵、轻巧之感。例如，有些瓶形设计，在实体造型中，用镂空的形式使虚实相间，更加突出其个性特征，如图 2-22 所示。

10. 表面装饰法

在包装容器的表面可以运用装饰物来加强其视觉美感。既可以运用附加不同材料的配件或镶嵌不同材料的装饰，使整体形成一定的对比；还可以通过采用浮雕、镂空、刻画等装饰手法，使容器表面更加丰富。例如，在细长的瓶子上运用水平方向的曲线进行装饰，使其具有流动感，并打破由于高而产生的不稳定感。又如，有些玻璃瓶形，在其局部镶嵌少量金属材料，形成质感的视觉和触觉对比，更显高贵、典雅，如图 2-23 所示。

图 2-22　虚实空间

图 2-23 表面装饰

2.4 容器工艺制作图和效果图

容器造型的制图是根据制图的统一要求,绘出造型的具体形态,然后将比例与尺寸标注出来,作为造型生产制作的依据。

2.4.1 线型

线型如表 2-1 所示。

(1) 粗实线:用来画造型的可见轮廓线,包括剖面的轮廓线,宽度为 0.4~1.4mm。

(2) 细实线:用来画造型明确的转折线、尺寸线、尺寸界线、引出线和剖面线,宽度是粗实线的 1/4 或更细。

(3) 虚线:用来画造型看不见的轮廓线,属于被遮挡但需要表现部分的轮廓线。宽度是粗实线的 1/2 或更细。

(4) 点画线:用来画造型的中心线或轴线。宽度是粗实线的 1/4 或更细。

(5) 波浪线:用来画造型的局部剖视部分的分界线。宽度是粗实线的 1/2 或更细。

表 2-1 线型表示

名 称	线 型
粗实线	——
细实线	——
虚线	- - - -
点画线	—·—·—
波浪线	∼∼∼

2.4.2 三视图

根据投影的原理画出造型的三视图,即正视图、俯视图和侧视图。

在制图中,一般对三视图的安排为:正视图放在图纸的主要部位,俯视图放在正视图的上面,侧视图安排在正视图的一侧。

根据具体情况,某些造型只需画出正视图和俯视图;部分带有构件的造型也可以单独画出侧视图,位置在正视图的一侧。例如,香水瓶三视图和计算机效果图,如图 2-24 和图 2-25 所示。

为了使图纸规范、清晰、易看易懂，轮廓结构分明，必须使用不同的规范化线型来表示，例如茶壶三视图及其三视计算机效果图，如图 2-26 和图 2-27 所示。

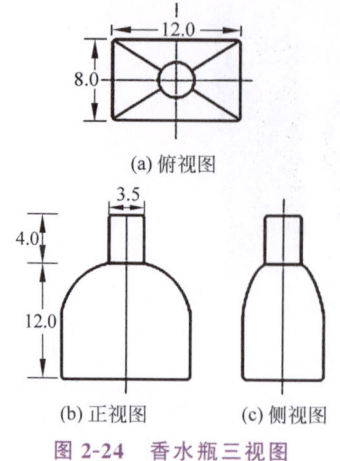

图 2-24　香水瓶三视图　　　图 2-25　香水瓶计算机效果图

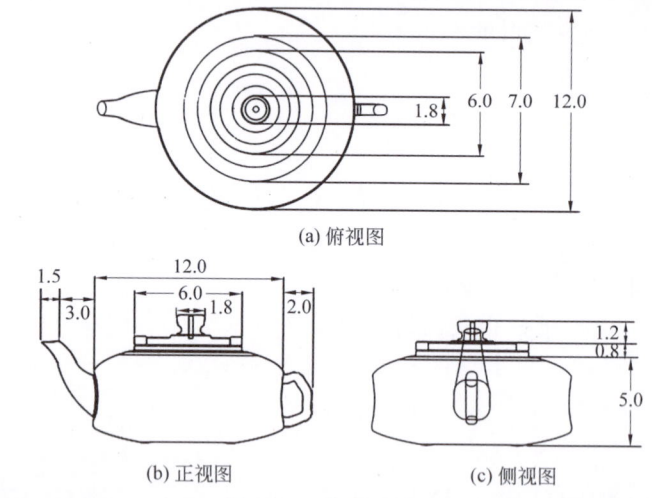

图 2-26　茶壶三视图

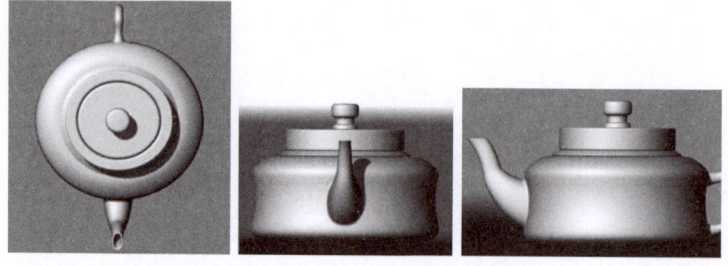

图 2-27　茶壶三视计算机效果图

2.4.3　剖面图

为了更清楚地表现造型结构及器壁的厚度，必须将造型以中轴线为准，把造型的四分

之一整齐地剖开去掉,露出剖面。剖面要用规范的剖面线表示,以便与未剖开部分区别。规范的剖面线有三种:用斜线表示;用圆点表示;用完全涂黑的方法表示,如图 2-28 所示。

2.4.4 墨线图

画墨线图时,首先用铅笔画好草图,然后将草图固定在画板上,再将硫酸纸蒙在原图上,并固定好,不可错位。从左到右,由上到下,先画长线,后画短线;同方向的一次画,同粗细的一次画,先画粗线,后画细线,如图 2-29 所示。

图 2-28　容器剖面图　　　　　图 2-29　草图与正稿

2.4.5 尺寸标注

准确、详细地把造型各部位的尺寸标注出来,以便识图与制作使用。根据要求,标注尺寸的线都使用细实线。尺寸线两端与尺寸界线的交接处要用箭头标出,以示尺寸范围。尺寸界线要超出尺寸线的箭头处 2～3mm,尺寸标注线距离轮廓线要大于 5mm。

尺寸数字写在尺寸线的中间断开处,标注尺寸的方法要统一。垂直方向的尺寸数字应从下向上写。

图纸上所标注的造型的实际尺寸数字,规定以毫米(mm)为长度单位。所以,图纸上不需要再标单位名称。对于圆形的造型,直径数字前标直径符号 \varPhi,半径数字前标半径符号 R。

字母"M"在图中代表比例,在"M"之后的第一个数字代表图形的大小,第二个数字代表实际造型的大小。例如 1∶2,表示所画造型的大小是实物的二分之一。图纸中的汉字与数字要求工整、清晰、统一。

2.4.6 制图工具

(1) 绘制板、绘图纸、硫酸纸。

(2) 铅笔:HB、2H、3H、4H 中选两支;橡皮。

(3) 绘画墨水笔,粗、中、细各一支。绘图笔或针管笔 1 套。

(4) 圆规、三角尺、丁字尺、曲线板等。

2.4.7 效果图

效果图完整、清楚地将设计意图表现出来,绘制方法有手绘、喷绘、计算机制作等,主要表现不同的材质质感及产品视觉效果,其底色以简单、明了、突出主题为好,如图 2-30 和图 2-31 所示。

图 2-30　手绘效果图

图 2-31　计算机制作效果图

2.5　项目训练:包装容器模型制作

众所周知"设计是构想的视觉化",容器造型设计从构想到最终加工生产,要经过复杂的不断修改、完善的过程。一般必须经过市场调查、草图、效果图、制模与制图等步骤。本项目以用肥皂或石膏制作模型为例来介绍。

2.5.1 市场调研

针对要设计的容器的种类进行市场调查,并做好记录。例如,选择的种类是香水,就要了解香水的特性。香水的主要成分是香精和酒精,香水比较昂贵的经济价值和其便携性的特征决定了它的容器造型比较小巧、精致。设计是人类有目的性的创造行为,人是商品交换的执行者,设计师在进行设计时,应该先考虑设计出的产品是否适合人们使用,是否具有其合理性。对于市场上已有香水瓶的造型、各类香水的价位、使用香水的人群分析,都要进行调查并写出调查记录。香水瓶造型市场调查图片资料如图 2-32 所示。

2.5.2 草图、效果图

设计师应围绕商品的属性特征进行全盘思考,根据头脑中设想的各种形态,画出草图和效果图,然后通过修改加以完善。要快速、准确、概括地表现形态的各种体面的转折、穿切关系,以及材质和色彩效果,如图 2-33 和图 2-34 所示。

模块 2　包装容器造型设计

图 2-32　香水瓶造型市场调查

图 2-33　手绘草图

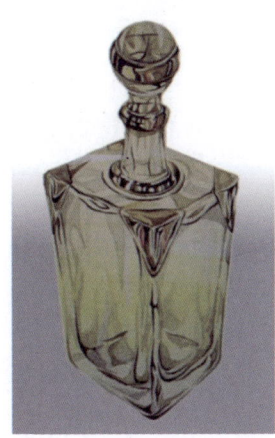

图 2-34　计算机效果图

33

2.5.3 制模

立体制作模型不仅是设计视觉化的表达,而且是进一步全方位观察、推敲和验证的有效方法,因为在平面上对容器造型的勾画只是一种大致设想,不能替代实际的立体效果。因此,立体制模是必不可少的一环。

1. 制作材料

制作材料以肥皂或石膏为主,较大的模型还可运用一些泥料、麻料、木材、石材等,如图 2-35 和图 2-36 所示。

图 2-35　肥皂材料　　　　　　　　　图 2-36　石膏粉、石膏

2. 制作工具

肥皂制模一般使用木刻刀或裁纸刀以及线、直尺、刮刀、牙签等。石膏制模有时要使用锯条、有机片、内外卡尺、乳胶、细砂纸等,如图 2-37 所示。

图 2-37　制模工具

3. 制作基本型

以肥皂为材料制作基本型有两种方法:一种是自制肥皂,可以根据需要制作大小块;另一种是买一块现成的肥皂作为基本材料。采用石膏模型手工制作方法,先根据尺寸用油纸围出直径相同的围桶或用其他容器,将石膏粉加水搅匀注入,制作高度、直径相同的石膏体,磨制出型。制作完成后,可以趁湿用石膏泥浆将各个部分粘接,也可以等待干燥后用乳胶粘接,再根据草图,将制作材料的毛坯进行切割,得到原大的基本型。基本型要比实际的容器尺寸稍大,以便留有余地,从方到圆,从大到小,逐步修整,最后用细砂纸打磨,直至精致,如图 2-38 和图 2-39 所示。

图 2-38　肥皂基本型

图 2-39　石膏基本型

4．深入加工

根据不同的容器造型特点，采用不同的工具，运用不同的手法进行深入细致的深加工。有时根据实际加工情况，将容器分为几个部分分别加工，如盖、颈、体、底等部位，然后用乳胶将几个部分黏接在一起，如图 2-40 和图 2-41 所示。

图 2-40　肥皂深入加工

图 2-41　石膏深入加工

5．效果处理

根据效果图及容器造型的需要，进行涂色、喷色、上光、电化铝烫印、结扎等处理，使整个容器造型形态更加直观、逼真，也便于进一步检验，如图 2-42 和图 2-43 所示。

2.5.4　制图、容积计量

制图一般是根据投影的原理画出三视图。容器造型的制图有正视图、俯视图、底部平视图、剖面图。制图要严格按照规范进行绘制，要准确标明各部位的高度、长度、宽度、厚

图 2-42　肥皂效果处理

图 2-43　石膏效果处理

度、弧度、角度等。规范线的有关符号为：粗线表示可见轮廓线，细线表示尺寸标线，虚线表示不可见轮廓线，点画线表示轴心线，波浪线表示断裂面线。

1．容器造型的制图

根据投影的原理，画出产品三视图（主视图、俯视图、侧视图）和效果图。如果容器造型为对称的圆形，只要画主视图就可表达；扁形的容器要加上侧视图；多瓣的瓶形还要有俯视图。

2．容积计算

包装容器的空间是由物体大小和距离确定的。容器本身除了应有的容量空间外，还有组合空间和环境空间。因此，在容器造型过程中，还应考虑容器与容器排列时的组合空间，考虑陈列的整体效果。

2.5.5　容器设计电子稿

容器设计重要的是体现香水文化，同时适应我国广大消费者所继承的中国千百年来形成的美学思想与审美意识，如图 2-44 所示。

图 2-44　计算机制模效果

2.5.6　与生产企业沟通

在进行产品包装容器造型设计的过程中，需要设计师了解不同材料容器的制作工艺，所以要及时与生产企业沟通，掌握最前沿的生产信息，以便更好地发挥不同材料的特性，

设计制作出更精良的产品包装容器造型。

项目作品如图 2-45～图 2-48 所示。

图 2-45　各小组制作的香水瓶

图 2-46　肥皂容器精细加工

图 2-47　石膏表面精细加工

图 2-48　肥皂造型精加工

2.6 项目延伸

选择一种容器进行市场调查,完成其造型设计草图、效果图、制模、制图、容积计量、容器设计电子稿。

利用容器造型设计的思路进行纸盒包装设计。

模块 2 课程思政

(扫描二维码可下载使用)

模块 3

纸包装结构

> **课程内容**

本模块介绍纸盒包装设计的基本原理和设计方法,包括纸包装的种类和结构、纸盒包装的结构及种类、纸盒制图的尺寸标识、小礼盒设计等内容;着重讲述纸盒结构的类型与成型方法、纸盒形态的构成与造型设计。通过手工与计算机训练,使学生提高设计效率。

> **训练目标**

纸包装在包装设计中占有重要的地位,通过系统介绍纸包装的种类及纸盒结构的分类,使学生更好地掌握纸盒结构的基本特点及变化规律,了解纸盒的基本尺寸要求和基本制作。通过项目训练,帮助学生把设计技巧熟练运用到实践中,为包装设计奠定基础。

3.1 纸包装的种类及结构

在众多包装材料中,纸与纸板不仅有悠久的历史,而且占有相当大的比重。选择包装材料后,应采用合理、科学的包装结构,保证产品在运输和储存过程中完好无损。根据用途和造型的不同,纸包装结构可分为以下 4 类:纸盒包装结构、纸箱包装结构、纸袋包装结构和纸杯包装结构。

3.1.1 纸盒包装结构

纸盒包装有两种结构形式,一种是盒体结构,另一种是间壁结构。盒体结构又分为摇盖盒、套盖盒、开窗式、抽屉式、陈列式、封闭式、异体盒、提携式。商品卖家根据需要选择不同类型的纸盒。

1. 盒体结构

(1) 摇盖盒。摇盖盒是指盖体和盒体结合在一起,盖体的一边固定,另一边摇动开启的折叠纸盒。其结构简单,使用广泛,是使用最多的一种包装盒,如图 3-1 所示。

(2) 套盖盒(又称天地盖)。套盖盒多用于高档商品及礼盒,如图 3-2 所示。

(3) 开窗式纸盒。开窗式纸盒是在盒的可展开面上开窗口,形成透明状态,使消费者可以看见内装物品的一部分或全部,如图 3-3 所示。

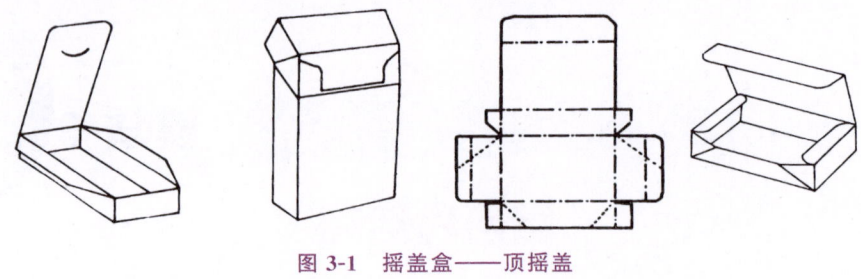

图 3-1　摇盖盒——顶摇盖

图 3-2　套盖盒

图 3-3　开窗式纸盒

　　开窗的大小或位置根据商品特点和画面设计决定，使其达到科学、合理、美观等目的。

　　(4) 抽屉式纸盒。抽屉式纸盒又称抽拉式纸盒。由于该形式是双层结构，兼抽拉形式，因而具有牢固、厚实、使用方便的特点，如图 3-4 所示。

　　(5) 陈列式纸盒。陈列式纸盒又称 POP 包装盒，可供广告性陈列，能充分展示包装

图 3-4　抽屉式纸盒

物的形态。其形式一类是带盖的,展销时将盖打开,运输时可将盖合拢;另一类是不带盖的,可露天陈放。它起到陈列商品、宣传商品和自我介绍商品的作用,如图 3-5 和图 3-6 所示。

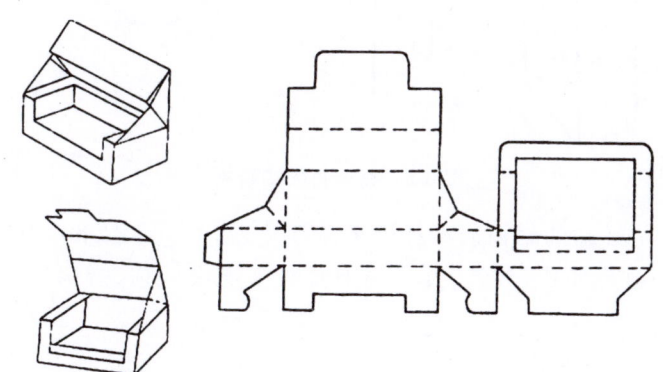

图 3-5　有盖陈列式纸盒

图 3-6　无盖陈列式纸盒

（6）封闭式纸盒。封闭式纸盒是现代包装的产物,其特点是全封闭。它在防盗、方便使用上有更好的性能,主要有延开启线撕拉开启形式,以吸管插入小孔吸用内容物的形式等,多用于饮料等一次性包装,如图 3-7 和图 3-8 所示。

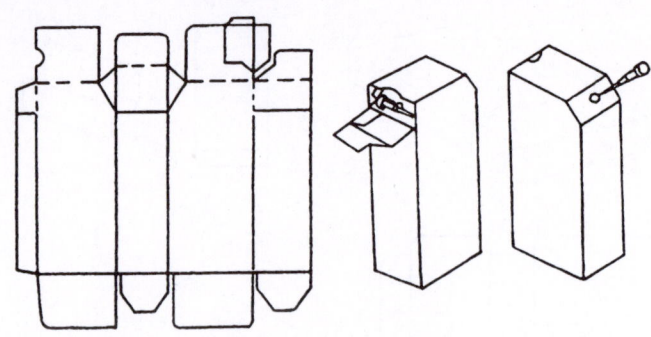

图 3-7　插管封闭式纸盒

图 3-8　撕启封闭式纸盒

（7）异体盒。异体盒的结构造型技巧更加深化，富有艺术性和实用性。其变化主要是对盒的面、边、角进行形状、数量、方向的加减等多层次处理，多用于礼品性包装等，如图 3-9 所示。

图 3-9　异体盒

（8）提携式纸盒。提携式纸盒的最大特点是方便携带，也称可携带性纸盒。这种造型结构都在盒体上装有提手。提携部分可以附加，也可以利用盖和侧面的延长相互锁扣而成，如图 3-10 所示。

图 3-10 提携式纸盒

DIY 自制小盒子

2. 间壁结构

间壁结构的纸盒包装如图 3-11 所示。

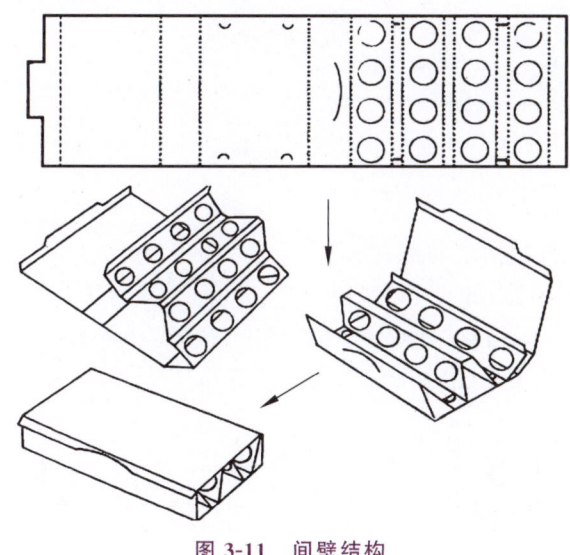

图 3-11 间壁结构

带防尘舌式
纸盒制作

另外,有隔板的纸盒锁定结构如图 3-12 所示。

3.1.2 纸箱包装结构

纸箱不同于纸盒,其包装主要应用于储备和运输的过程。纸箱设计对于结构的标准化要求很严格,因为这直接影响货场上的整齐放置、货架上容积的有效利用,以及集装箱的合理运输。

纸箱通用的结构类型有开槽式、半开槽式和裹包式。在运输过程中应避免纸箱封口处开裂、鼓腰、结合部位破损等问题,如图 3-13 所示。

43

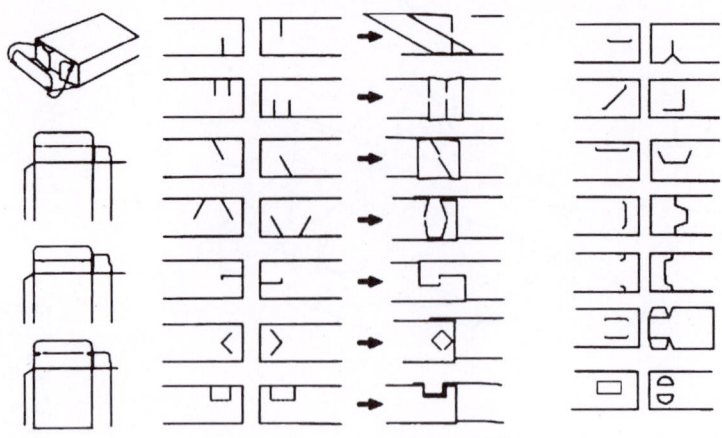

图 3-12　纸盒锁定的几种基本结构

图 3-13　纸箱基本结构

纸箱外包装标识如图 3-14 所示，包括请勿踩压、向上重心、禁用手钩、由此吊起、禁卡堆码、怕湿、防潮、易碎物品、湿度极限、由此夹心、禁用叉车、防晒、温度极限、堆码层数极限、堆码重量极限、此处不能卡夹、怕雨怕潮、此面禁用手推车、怕晒、小心轻放、防火、轻放、怕雨、洗涤方法、低温洗涤、可转笼干燥、悬挂晾干、蒸汽熨烫等。

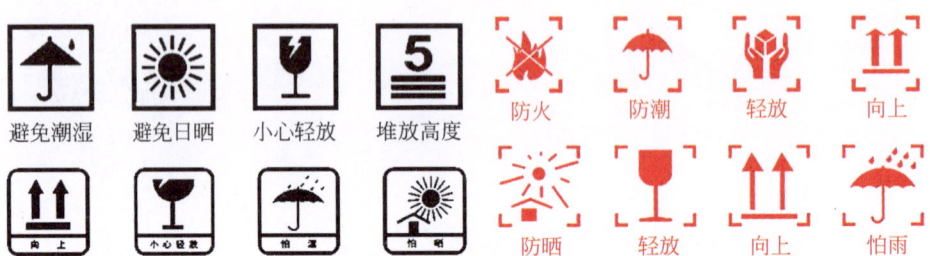

图 3-14　纸箱外包装标识

3.1.3　纸袋包装结构

纸袋包装的主要目的在于方便顾客携带和宣传企业的产品。纸袋形象的选择以突出品牌为目的，强调品牌的宣传效应，如图 3-15 和图 3-16 所示。

模块 3　纸包装结构

图 3-15　封闭纸袋

图 3-16　手提纸袋

包装袋设计在材料的选用上，一般以采用成本较低的纸板和塑料制品为主。

3.1.4　纸杯包装结构

纸杯是盛食品、饮料等的器皿，按照不同的标准可将其分成不同的种类，一般分为有盖纸杯和无盖纸杯，有把手纸杯和无把手纸杯，硬质纸杯和软质纸杯等，如图 3-17 和图 3-18 所示。

图 3-17　纸杯

图 3-18　软质纸杯

3.2　纸盒设计图

纸盒包装常常作为销售包装或是运输的大包装出现，包装的尺寸显得非常重要。纸盒尺寸标注有制造尺寸、内尺寸和外尺寸 3 种类型。下面详细介绍各种纸盒结构分类图以及纸盒尺寸标注方法。

3.2.1　纸盒尺寸标注类型

1. 制造尺寸

纸盒的加工制造尺寸标注在结构设计展开图上，用 X 表示；直角六面体纸盒、纸箱的

内尺寸用 L、W、D 表示,如图 3-19 所示。

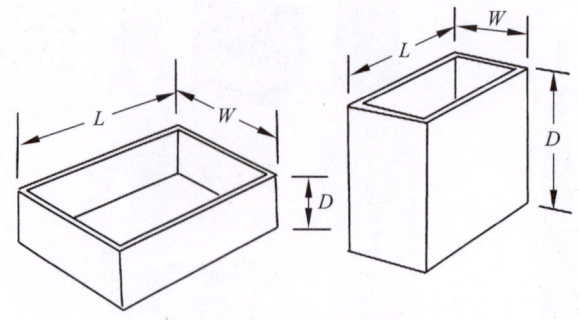

图 3-19　纸盒长、宽、高标注

2. 内尺寸

内尺寸是纸盒成型后构成内部空间的尺寸,直角六面体纸盒、纸箱的内尺寸可用 X_1 或 L_1、B_1、H_1 来表示。内尺寸一般由包装物的数量、形状、大小,或内包装的形式、大小决定,是纸容器结构设计的重要依据。在包装盒设计过程中,制造尺寸要依据内尺寸计算确定,以保证按照制造尺寸加工的容器在成型后满足内尺寸,即容积量的要求。

3. 外尺寸

外尺寸是纸盒成型后构成的外部最大空间尺寸,反映容器所占空间体积的大小。外尺寸是外包装、运输包装以及储运、堆码和货架的设计依据,如图 3-20 所示。

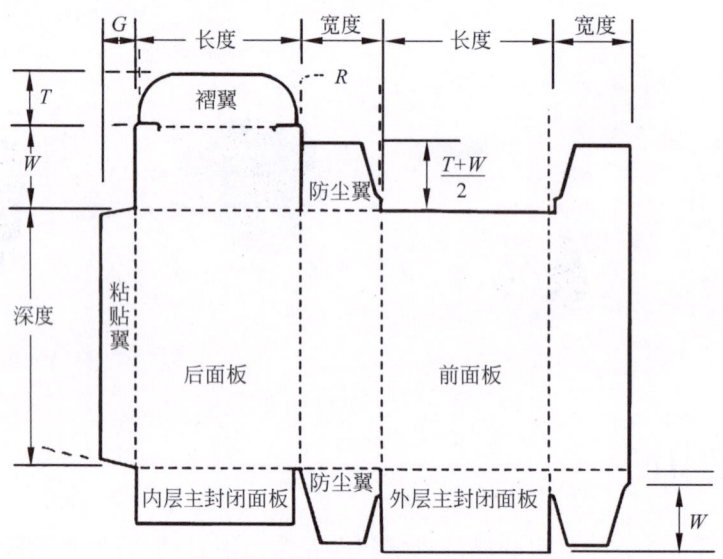

图 3-20　六面体纸盒外尺寸标注

3.2.2　为常规纸盒展开图绘制长、宽、高

(1) 纸盒设计图的尺寸线、尺寸界线、尺寸数字的线型、画法、标注方法与国家机械制图标准一致。尺寸界线从裁切线或中心线(或槽中心线)引出,也可把裁切线、中心线当作

尺寸界线标注。图 3-21 所示为手提纸盒尺寸标注。

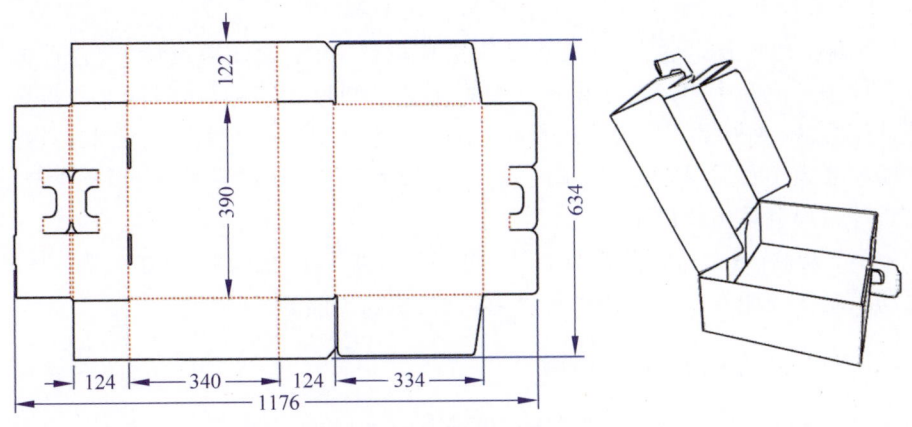

图 3-21　手提纸盒尺寸标注

（2）印刷文字、图案以稿样为准，在设计图上不必画出，只需按比例标出尺寸范围，用点画线画出，并在技术要求中注明印刷涂油的要求即可。

（3）立体图样应标注内尺寸。如需标注外尺寸，在尺寸前加注"外"字。

（4）纸板名称、规格、厚度可在技术要求中提出。

3.2.3　各种线型的样式、名称、规格及用途

各种线型的样式、名称、规格及用途如表 3-1 所示。

表 3-1　线型标注

线　型	线型名称	规　格	用　途
———	粗实线	b	裁切线
———	细实线	1/3b	尺寸线
- - - - -	粗虚线	b	齿状裁切线
- - - - -	细虚线	1/3b	内折压痕线
· — · — ·	点画线	1/3b	外折压痕线
∧∧∧∧	波折线	1/3b	断裂处界限
/////////	阴影线	1/3b	涂胶区域范围
←→	方向符号	1/3b	纸张纹路走向

3.3　项目训练：折叠纸盒制作方法

此项目训练的目标是掌握包装纸盒尺寸标注，了解纸盒设计的基本工作流程。能够运用软件进行盒型设计；能够运用工具动手制作纸盒。提高学生的综合设计能力，增强其动手能力。

针对纸盒设计的基础部分提出项目训练。设计一款管型折叠纸盒,需完成计算机结构设计、成型盒效果设计和手工绘制、裁剪成盒两个部分。

(1) 针对上述任务,要实现计算机纸盒结构设计、成型盒效果设计,应合理地选择包装设计软件来完成盒型生产流程设计。根据纸盒已知尺寸,参照欧洲标准的折叠纸盒结构设计计算方法,或根据厂家需要进行相关数据的输入计算。开始设计之前,只需要知道内装物的尺寸大小及质量,通过简单的几步计算,完成结构图的设计、绘制及成型,避免用尺子测量等烦琐且易出错的工作。

(2) 手工绘制、裁剪成盒的设计过程,可将设计项目用实物的形式呈现出来,同时提高学生动手制作的能力。将实物呈现出来,有助于发现问题。

3.3.1 折叠纸盒计算机制作方法

选择一款软件,如"包装魔术师",先获得纸盒尺寸大小。标注管型折叠纸盒各部件尺寸大小,获得相关的字母代号。假设该纸盒长 60mm、宽 40mm、高 80mm、密度 $0.5g/cm^3$,要求制作的盒底、盒盖均为插卡式的折叠纸盒,如图 3-22 所示。

图 3-22　折叠纸盒尺寸标注

(1) 选择用于生产的纸板类型,根据"折叠纸盒选用纸板厚度表""各部件尺寸大小与卡纸厚度的关系""盖片尺寸计算""局部尺寸计算"规定等,算出产品体积、产品质量,然后选择合适厚度的卡纸作为加工材料;再计算出卡纸厚度相关尺寸、盖片尺寸及圆弧半径。

(2) 参照盖片尺寸计算公式,由于该折叠纸盒的宽度已定,计算防尘襟片尺寸。

(3) 参照相关数据代入主公式进行检验,得知符合要求,计算黏合襟片尺寸。

(4) 通过局部尺寸计算,获得绘制图形的尺寸。根据计算得出的数据,结合专业图形绘制软件——包装魔术师(或使用 CorelDRAW 或 ArtiosCAD)进行设计,完成图形绘制。纸盒结构图和成型图如图 3-23 所示。

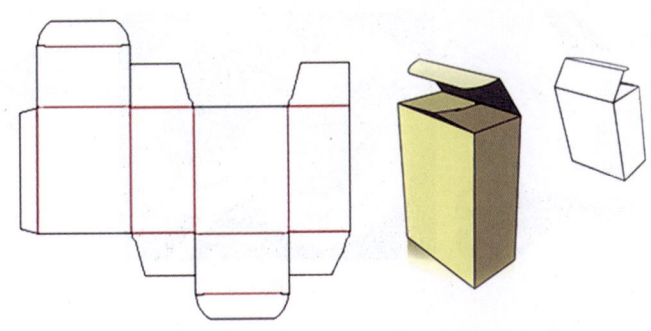

图 3-23　纸盒结构图和成型图

（5）绘制结构示意图之后，进行尺寸标注。在立体成型图中，导入装潢设计的效果图，就可以在出片之前模拟产品效果，如图 3-24 和图 3-25 所示。

图 3-24　装潢贴图

图 3-25　立体效果图

3.3.2　折叠纸盒手工制作方法

包装在实现保护功能和促销功能的前提下，更要体现出其方便功能。对于消费者而言，包装的方便功能最主要的是体现在易于使用，尤其在包装开启方面。所以，优秀的包装设计应体现在细节的结构设计方面。下面实际制作一款纸盒。

包装设计工作人员通常直接在样品上度量尺寸进行结构设计，以便利用成功的纸盒设计，稍加改进或原样采纳。这种方法存在一些误差，达不到理想的要求。下面以插入式/插卡式管形折叠纸盒结构设计为例，实际制作一个包装盒。

（1）准备好工具、纸张等材料，如图 3-26 所示。

（2）确定纸盒的造型和展开图（计算机输出图，或展开一款管形折叠原包装纸盒），如图 3-23 所示。

（3）合理使用纸张，在纸上描绘对应的尺寸。

（4）进行裁剪，如图 3-27 所示。

（5）合成盒型，如图 3-28 所示。

图 3-26　手工制盒工具

图 3-27　裁剪纸盒

图 3-28　合成并进行效果绘制

纸盒做法介绍

3.4　项目训练：纸盒手工制作方法

 此项目训练的目标是掌握包装纸盒尺寸标注方法，了解纸盒设计的基本工作流程。能够运用软件进行盒型设计；能够运用工具动手制作纸盒。通过训练，提高学生的综合设计能力；加强创新意识培养；提高动手能力。

 针对纸盒设计的基础部分提出项目训练，完成成型盒效果设计和手工绘制、裁剪成盒两个部分。

 手工绘制、裁剪成盒的制作过程可将设计项目用实物的形式呈现出来，同时提高学生

动手制作的能力。将实物呈现出来,有助于发现问题。

（1）准备好工具、纸张等材料。

（2）在如图 3-29～图 3-33 所示图例中任选一款完成制作,或以小组形式分工合作。

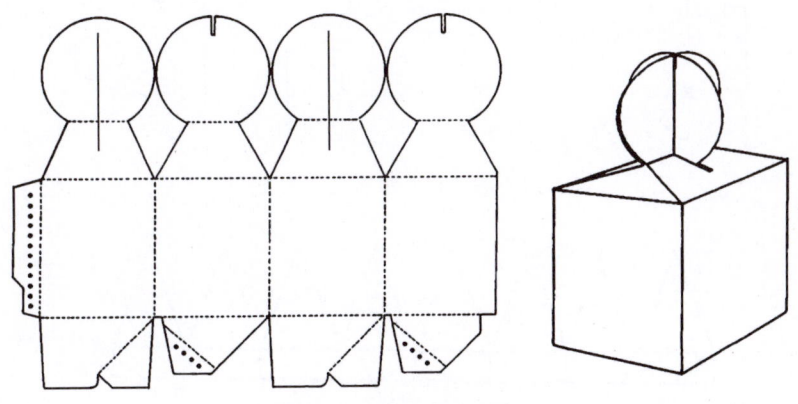

图 3-29　特殊开关纸盒

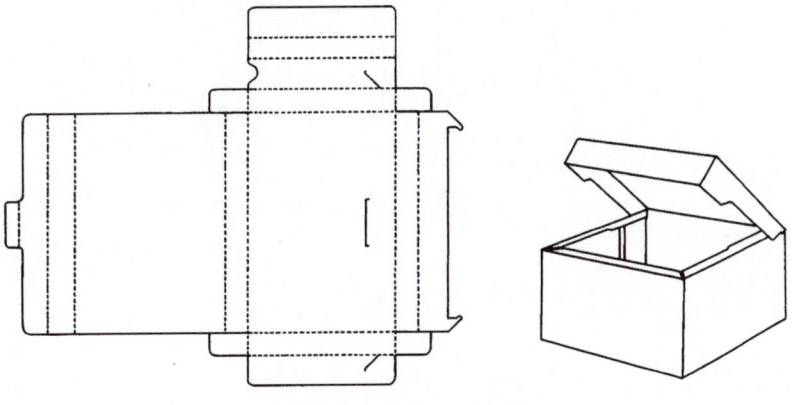

图 3-30　带防尘舌式纸盒

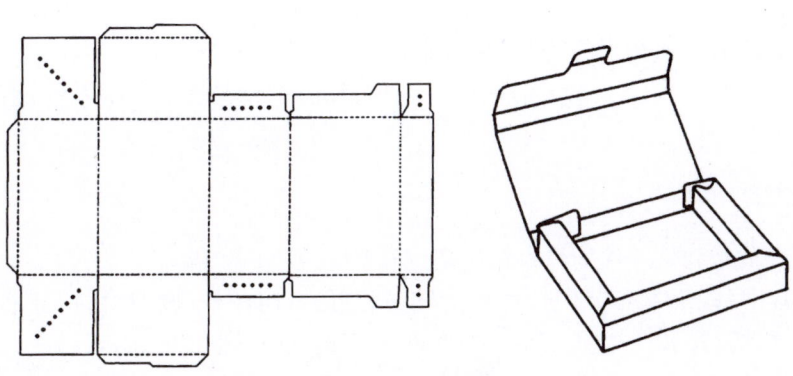

图 3-31　加框纸盒

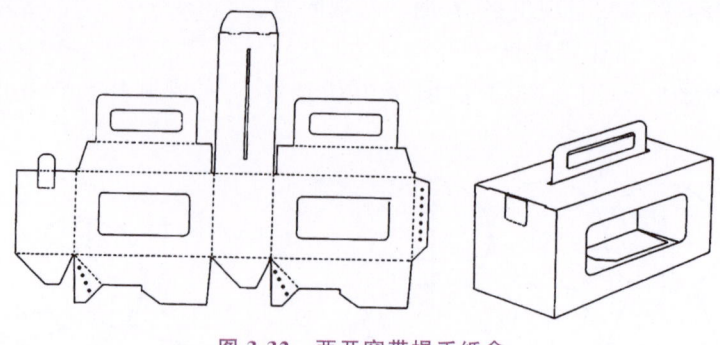

图 3-32 两开窗带提手纸盒

图 3-33 折叠式纸盒

3.5 项目训练：两款礼品包装制作实例

此项目训练的目标是了解礼品包装的形式及其作用，掌握礼品包装的相关知识，利用合适的材料巧妙地设计制作礼品包装，使学生提高参与包装设计活动的兴趣，更加热爱丰富多彩的生活。

中国自古就有礼尚往来的传统，通过礼品表达对人的祝福。礼物不在贵重，心意很重要。合适的礼物能给人留下永久的回忆。本项目完成"纸卷圣诞礼品"和"小礼品包装"制作。

3.5.1 纸卷圣诞礼品制作

利用废弃的纸卷做一件别具特色的圣诞礼品，如图 3-34 所示。

（1）工具准备：包装纸、纸盒、丝带、彩笔、剪刀、透明胶带、废旧材料、订书器、一个纸卷、一些 A4 红纸、胶水、一把剪刀和一支黑色的标记笔，如图 3-35 所示。

（2）折叠纸卷的一端，将背面折叠成 90°。然后将两端按到一起，成为圣诞老人的帽子，如图 3-36 所示。

模块 3　纸包装结构

图 3-34　纸卷圣诞礼品完成效果

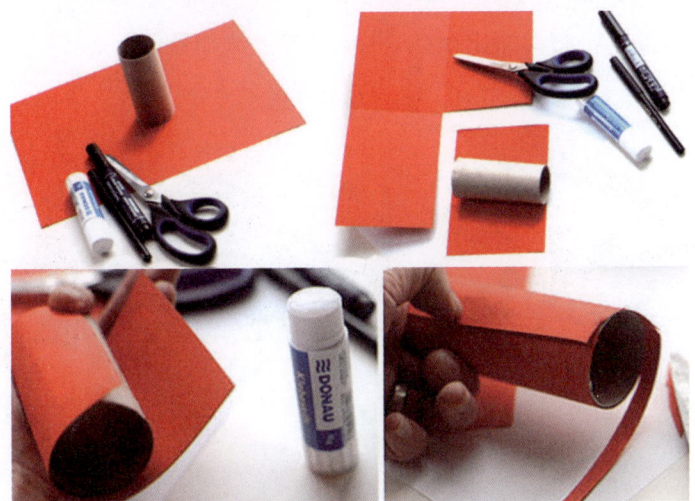

图 3-35　工具材料

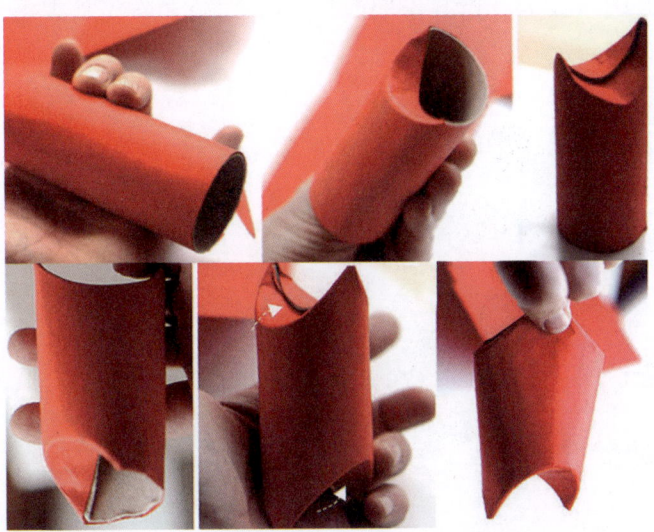

图 3-36　折角

53

(3) 折出两个底脚，上面系一条带子，方便系挂，如图 3-37 所示。

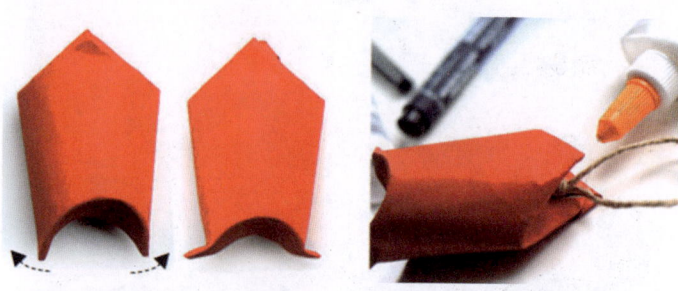

图 3-37　系带

(4) 剪一块三角形的白纸作为圣诞老人的脸，并用胶水粘到折好的纸卷上。用黑笔画好圣诞老人的面部。将脚部涂上黑色，并在纸卷上画出腰带。最后为圣诞老人系上帽头，完成制作，如图 3-38 所示。

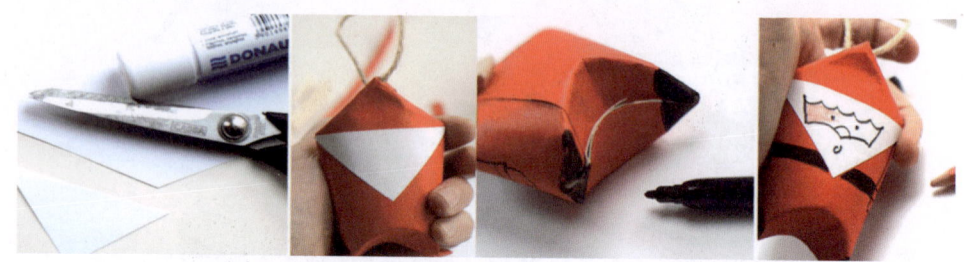

图 3-38　绘制图案

3.5.2　小礼物包装制作

在母亲节、父亲节、亲朋好友的生日时，你想送给他们什么礼物？让我们动手制作礼物包装吧，给他（她）一个惊喜。选择不同的色卡纸，可以制作出各种色彩的小包装，效果如图 3-39 所示。

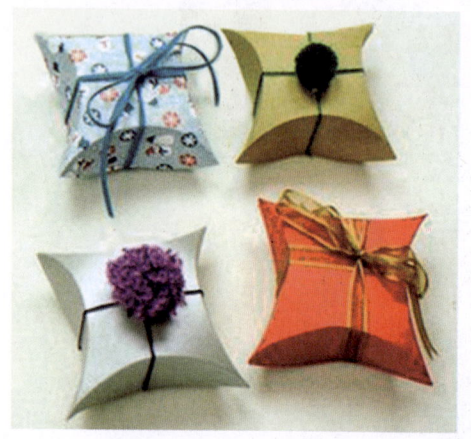

图 3-39　小礼物包装

做个手提小礼盒

做个小礼盒

(1)准备好材料、工具,包括纸张、尺子、铅笔、剪刀、光盘、毛线球等,如图 3-40 所示。

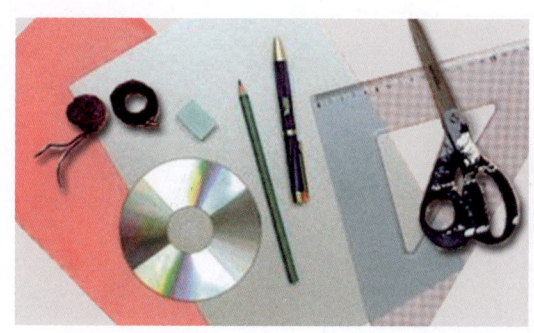

图 3-40　材料、工具

(2)绘制图形。将光盘放在纸上,取中心点,然后在中心点上画直线。绘图要认真,做出来的包装效果才完美,如图 3-41 所示。

图 3-41　用工具画线

(3)再次将光盘放在纸上,画出一个圆。在圆心的四分之一处找好角度,画半圆,如图 3-42 所示。

图 3-42　用光盘画圆

(4)在最下面的半圆处连接一个大圆,要求与上面一个圆的角度同步,如图 3-43 所示。

图 3-43 继续画圆

(5) 继续画半圆,如图 3-44 所示。

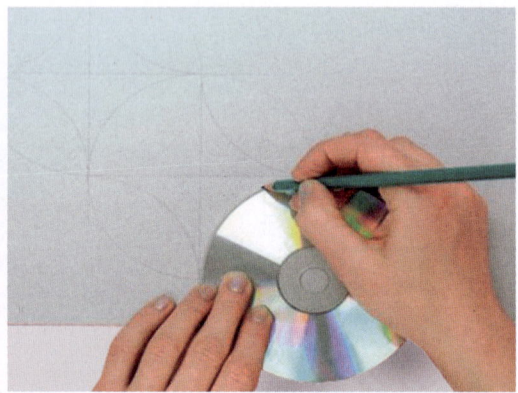

图 3-44 完成绘图

(6) 绘图工作完成后,用裁纸刀、剪刀剪出图形,如图 3-45 所示。

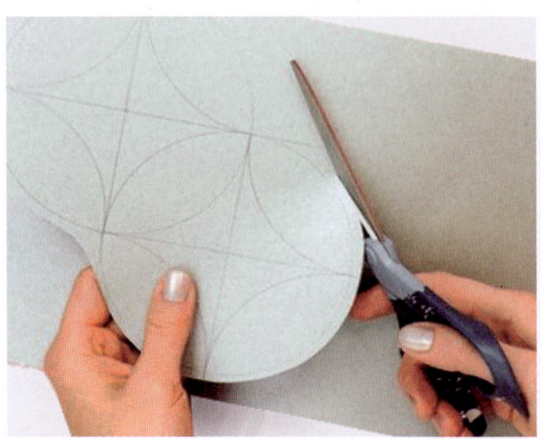
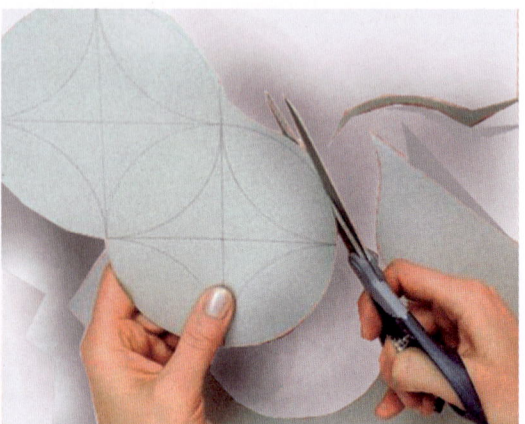

图 3-45 剪出图形

（7）在画有半圆的线路上，用坚硬的笔头划出痕迹，以备折叠，如图3-46所示。

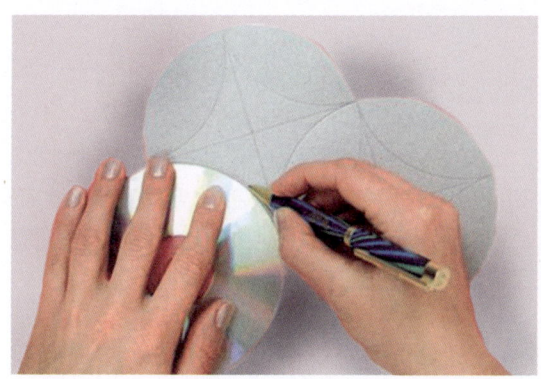

图3-46　划痕、折痕

（8）折叠时不要太用力，慢慢地，不要折断卡纸，如图3-47所示。

图3-47　折叠成盒

（9）按划好的痕迹折叠，得到小包装盒。最后把准备好的小礼物放进包装，再用毛线和毛线球系好，创意小礼盒即完成，如图3-48所示。

图3-48　系上毛线和毛线球

3.6 手提纸袋

3.6.1 手提纸袋的种类

手提纸袋大致分为两类：普通包装袋和精致购物袋。普通包装袋是以轮转印刷制袋机一贯生产作业完成的。它的优点是生产效率快；缺点是纸袋粗糙，不精致，所以这类纸袋大都用于普通商品包装。精致购物袋一般是商业手提袋，它具有普通包装袋应有的特性，但是更环保美观、精致耐用，有极强的流动性，宣传作用高。它是企业形象与商品广告策略的延伸，成为企业宣传的一种重要手段。

手提袋应用广泛，企业需求量也非常大。商业手提袋设计是手提袋新的价值体现，它不同于一般概念的包装，具有极强的流动性，作为移动的"宣传品"，成为企业自我宣传的一种有效手段。根据其商业特点和企业的要求，商业手提袋设计有纪念型、广告型、专用型和礼品型4种样式。

1. 纪念型

纪念型手提袋最常见在展览会、专题活动上。这些手提袋既能体现出主办单位的信息，也可对参展单位进行较好的宣传，如图3-49所示。

图3-49 纪念型手提袋

2. 广告型

广告型手提袋均由设计公司代为设计，主要突出厂家标志、名称、广告语等，并配以鲜艳夺目的色彩。这种商业手提袋配合产品发放，或通过展销会、发布会等形式传送到人们手中，是目前普遍使用的一种宣传手段，如图3-50所示。

图3-50 广告型手提袋

3. 专用型

专用型手提袋具有通用性，例如各大商场印制的手提袋，在设计上只表现商场的标志、名称、地址、电话等，适用于商场的各类商品，使商场的声誉更加深入人心。一些出版单位也有类似的手提袋，如图 3-51 所示。

图 3-51　专用型手提袋

购物手提袋是为超市和商场设计的。商场为了方便消费者购物，联结与消费者的感情而设计出专用手提袋。这类手提袋多采用塑料复合材质，与其他手提袋相比，结构、材质都比较坚实，能容纳较多、较重物品，如图 3-52 所示。

图 3-52　购物手提袋

4. 礼品型

随着礼品行业迅速发展，市场上出现了各种礼品纸、礼品袋，以及规格各异的纸质礼品型商业手提袋。礼品型手提袋是为了提高礼品的价值，方便携带礼品而设计的。这种手提袋设计造型比较精致，图形华丽、美观，外表好看，内装礼品，既满足了市场需求，方便了人们生活，又起到了传情达意的作用，如图 3-53 所示。

根据商业手提袋的表现手法，分为绘画形式、书法形式、摄影形式、企业标志形式、图案形式等，如图 3-54～图 3-58 所示。

图 3-53　礼品型手提袋

图 3-54　绘画形式　　　　　　　　　图 3-55　书法形式

图 3-56　摄影形式　　　　图 3-57　企业标志形式　　　　图 3-58　图案形式

　　具有创造性风格的手提袋设计，构思巧妙，深受广大消费者喜爱，也为商家的宣传带来了活力。这种流动性的广告，紧紧吸引着观众，如图 3-59 所示。

　　根据制作材质的不同，有铜版纸手提袋、白板纸手提袋、牛皮纸手提袋、白卡纸手提袋之分。用白卡纸制作的手提袋是最高档的，其特点是强度高、纸质细腻、印刷适性好、成本高。

图 3-59　创意手提袋

3.6.2　纸袋规格、尺寸

手提袋的设计不仅要符合美观的原则,还应符合节力、省材、方便的原则,这关系规格、尺寸的问题。只有尺寸设计合理,才能满足包装需求。

一般情况下,纸袋长度 180～350mm,纸袋宽度 60～160mm,纸袋高度 270～450mm,纸张厚度 100～150 磅。常用规格有 S 型、M 型、L 型、X 型、T 型等。

(1) 对于 S 型/全纸四开袋,尺寸:长 18cm×宽 7cm×高 27cm,用纸:15″×21″,丝向:平行 31×43。

(2) 对于 M 型/菊纸对开袋,尺寸:长 22cm×宽 8cm×高 30cm,用纸:17″×25″,丝向:平行 31×43。

(3) 对于 L 型/全纸对开袋,尺寸:长 27cm×宽 10cm×高 38cm,用纸:21″×31″,丝向:平行 43×31。

(4) 对于 X 型/菊纸全开袋,尺寸:长 32cm×宽 10cm×高 45cm,用纸:25″×35″,丝向:平行 25×35。

(5) 对于 T 型/全纸三开袋,尺寸:长 24cm×宽 10cm×高 24cm,用纸:15″×28″,丝向:平行 31×43。

3.6.3　通用的手提袋印刷标准尺寸

手提袋印刷的尺寸通常根据包装品的尺寸而定。通用的手提袋印刷标准尺寸分三

开、四开或对开三种。每种又分为正度或大度两种。手提袋印刷净尺寸由长×宽×高表示。几种标准手提袋的尺寸如下所示。

(1) 正度四开尺寸：280mm×200mm×60mm。

(2) 大度四开尺寸：340mm×210mm×75mm。

(3) 正度三开尺寸：340mm×210mm×75mm。

(4) 大度三开尺寸：360mm×280mm×80mm。

(5) 正度对开尺寸：400mm×290mm×90mm。

(6) 大度对开尺寸：450mm×210mm×100mm。

这是常见的几款，如果喜欢，可以设计其他尺寸，满足特殊需要。

3.6.4　购物袋的设计规范及制造原则

(1) 纸袋顶边内折一律60mm，用以强化手把固着力。

(2) 纸袋底边宽度为15mm，以强化袋底承物力。

(3) 纸袋糊边一律为30mm，必须在右边，才能自动糊袋。绘图时，注意侧面及粘胶处的折痕线都要对应画上，否则不好折盒。

(4) 购物袋设计完稿，应设糊边2道、顶边6道、底边6道折袋标记，以利于纸袋正确成型。手提袋分正、背面，背面的下方距离底边1/2底宽位置有一道轧痕线，正面没有。对于设计、印制要求比较高的成品，应避免有视觉敏感的画面和轧痕线的重叠。

(5) 尺寸要标注清楚，箭头要指到位。标注完毕，要仔细核对，至少同一方向的局部长度加起来要等于总体长度。购物袋制作尺寸要符合纸张开数，以利于经济效益。

(6) 纸张丝向要与纸袋的高平行，以利于纸张折型。注明纸张的克重或厚度，主要是刀版厂好确定刀和线的高度。手提袋一般使用250～300g卡纸。250g白卡纸的厚度一般约为0.31mm，300g白卡纸厚度一般约为0.4mm。注明咬口方向，便于刀版咬口与印刷咬口一致。

(7) 提把选择：纸绳、棉绳、挖空。

在设计商业手提袋时，不仅要考虑广告表现的思想性、真实性、艺术性，还要兼顾印刷工艺的特点，从而提高广告表现效果。

3.7　项目训练：手工制作手提纸袋

绿色环保成为包装设计的流行方向。塑料购物袋给人们提供了便利，也造成了严重的资源浪费和环境污染。提倡使用纸质手提袋，是环保的需要，也是商业的需求。下面练习设计与制作手提袋。

此项目训练的目标是了解手提袋的分类，认识包装手提袋的作用。依照图例，动手制作实物的手提袋。提高学生的动手能力，根据型号、尺寸要求制作实物的手提袋，提高参与实践的意识。

3.7.1 准备制图

(1) 拆开一个成品手提袋,观察手提袋展开图,并用尺子测量手提袋的宽度、高度与厚度。

(2) 从"魔术师"软件中的"手提袋"库型盒里调出手提袋平面图作为参考,或从图 3-60 和图 3-61 所示两个平面图中任选一个。

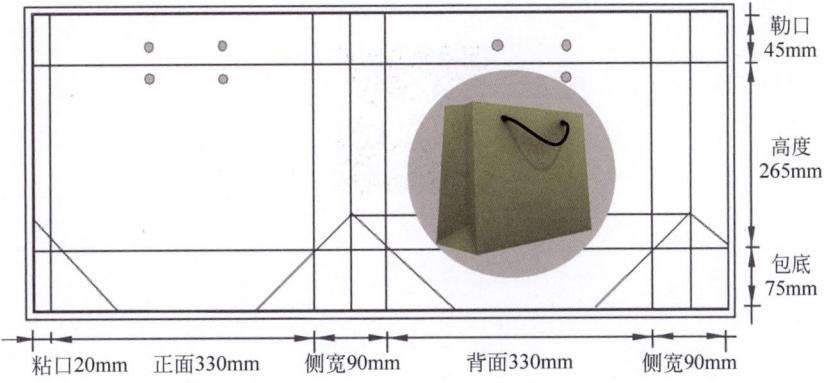

图 3-60　大度三开手提袋上机版样(882mm×396mm 或 874mm×394mm)

图 3-61　对开手提袋制作图

3.7.2　操作步骤

(1) 准备工具:铅笔、剪刀、橡皮、尺子、双面胶、裁纸刀。

(2) 根据制图尺寸选择纸张,然后在纸上绘制尺寸。手提袋的提绳扣段是在画面里的,所以设计制作时必须考虑避让。纸上共有 8 个穿绳孔,以上边缘对称。绘图时,上边需要 4 个穿绳孔,2 个穿绳孔之间的距离一般为手提袋宽度的 2/3。上面折块的高度一般为 30～40mm。要大于穿绳孔边缘距离 5mm。粘口处有粘胶线,必须要标明。粘口处的出血部位(3～5mm)可根据纸张宽度适当缩小。底部单边纸张的宽度主要是保证粘胶牢

固,这个距离可根据实际印刷纸张的大小做调整,不影响手提袋外观尺寸。

(3)裁剪制图纸。制图完成后,用尺子、裁纸刀在板子上裁掉多余的部分。

(4)粘贴成型。裁剪完毕,用双面胶粘合成型。为了便于折叠存放,手提袋上有一些折痕线,可能影响画面设计,所以要考虑所选的画面,使得没有折痕的面是主画面。

(5)穿绳。穿绳孔距上端边缘一般为20～25mm,没固定的限制。穿绳孔要避开关键图文部分,以免影响外观。绳可以选择纸绳、棉绳、尼龙绳等,还可以选择在纸上挖空。

(6)制作完成后,以小组为单位展示完成品。

模块3课程思政

(扫描二维码可下载使用)

模块 4

包装设计视觉传达

课程内容

本模块针对包装设计三要素——图形、色彩、文字展开讲述,主要介绍包装图形的设计方法与表现形式、包装色彩的运用,以及文字作为图形的设计与应用。

训练目标

通过本模块内容的学习,使学生对包装平面设计有一个完整的认识。本模块配有相应的项目练习,作为对基础知识的巩固与理解。每个项目练习都结合了中国传统文化的再现应用和现代设计的应用。使学生在学习完本模块内容之后能够独立地进行商品包装的平面设计,提高创造美、应用美、表现美的能力。

4.1 包装图形设计

作为视觉语言之一,图形在商品包装中有非常重要的作用。首先,作为信息的重要载体,图形能直观地唤起消费者对商品的兴趣;其次,图形的恰当运用使得商品在同类产品中能够脱颖而出,从而刺激销售。可以说,图形是商品的"无声销售员"。

图形语言具有直观性、丰富性和生动性特征,是对于商品信息较为直接的表现方法。图形语言可以通过视觉上的吸引力,突破语言、文化、地域等方面的限制,直接引发消费者的购买欲望。包装设计中的图形构成了包装整体形象的主要部分,也是包装上最具灵活性的部分之一。因此,包装设计上要想使商品形象鲜明,具有个性,并强化产品促销的功能,图形是表现要点。

包装图形设计的含义是:利用图形在视觉传达方面的直观、有效、生动的特点和丰富的表现力,将商品的内容和信息传递给消费者,引起消费者的注意,进而引导购买行为。

4.1.1 包装设计图形的重要性

(1)直观、有效地传递信息,如图 4-1 所示。
(2)美化商品,促进销售,如图 4-2 所示。

图 4-1　直观、有效地传递信息

图 4-2　美化商品，促进销售

4.1.2　包装图形的分类

1. 产品品牌标志图形

在商业产品包装设计中，产品品牌标志是商品包装在销售、流通领域中身份的象征，向消费者传递商品信息，如图 4-3 和图 4-4 所示。其特点是直观、醒目。

图 4-3　法国依云矿泉水标志　　　　　图 4-4　百事可乐标志

2. 产品形象图形

在包装上展现商品形象是包装图形设计中常用的表现手法之一。通过摄影或写实插图对产品进行美的视觉表现，使消费者更加直观地了解产品的外形、材质、色彩和品质，如图 4-5～图 4-7 所示。

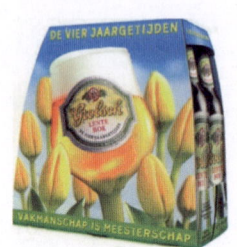　　　　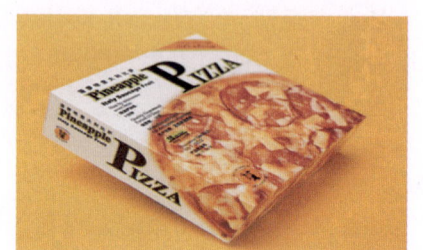

图 4-5　啤酒的包装　　　　　图 4-6　比萨的包装

3. 原材料成分图形

对于某些加工后的产品，看不出其原材料。为了让消费者了解产品，要在包装上展现原材料的形象，从而突出产品个性，吸引消费者，如图 4-8 所示。

模块4 包装设计视觉传达

图 4-7 实物展示

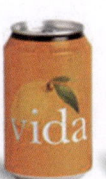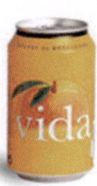

图 4-8 原材料成分图形包装

4.传统或产地特征图形

若商品具有地方特色,包装应具有浓郁的地方色彩和明确的视觉形象特征,如图 4-9 所示。

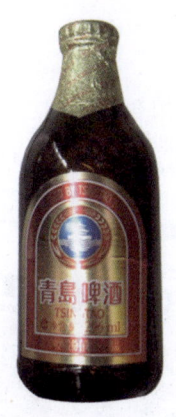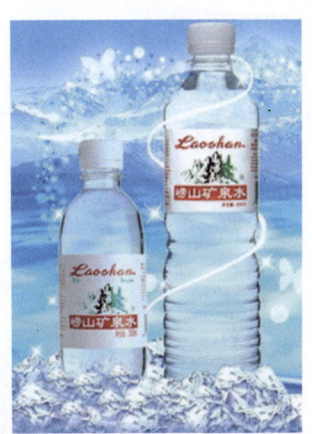

图 4-9 青岛啤酒和青岛崂山矿泉水包装

5.示意图形

根据商品的使用特点,在包装上展示商品的使用对象、使用方法或程序,可以帮助初次使用的消费者准确地使用商品,也有助于突出商品本身的特色,如图 4-10 所示。

6.装饰图形

利用抽象的图形和装饰纹样使包装形象更具装饰美感,如图 4-11 所示。

图 4-10　示意图形

图 4-11　装饰图形

4.1.3　包装图形的表现形式

1. 具象图形的表现形式

具象图形的表现形式及特点如下：现代摄影真实、可信（图 4-12）；写实绘画直观、生动（图 4-13）；绘画名作档次、品位高，有文化（图 4-14）；图案纹样装饰性强（图 4-15）。

图 4-12　现代摄影　　　　　　图 4-13　写实绘画

2. 抽象图形的表现形式

抽象图形的表现形式包括点、线、面的表现形式（图 4-16），肌理的表现形式（图 4-17），以及象征（半抽象）图形的表现形式（图 4-18）。

模块 4　包装设计视觉传达

图 4-14　绘画名作

图 4-15　图案纹样

图 4-16　点、线、面的表现形式

图 4-17　肌理的表现形式

图 4-18　象征图形

4.2　项目训练：用所提供的包装进行图形设计

此项目训练的目标是掌握图形的设计方法；了解包装设计视觉传达；能够运用软件进行平面效果设计；掌握图形设计手法，提高学生的综合设计能力。

为了提高设计效率、缩短设计时间，使用计算机，根据提供的素材，选择任意一种盒型，用一种或几种视觉表现手法进行设计。包装图形的应用需体现商品特点，将商品内容与信息准确地传达出来。图形的应用与设计要美观大方、形式新颖。

针对上述任务，要实现盒型图形设计，可选择不同的图形设计手法。可以使用 Photoshop 软件。根据设计意图，合理地选择包装设计图形来完成盒型图案设计。

（1）选择设计素材，如图 4-19 所示。

图 4-19　包装设计素材

（2）设计图例展示，如图 4-20～图 4-22 所示。

图 4-20　设计图例 1　　　　　图 4-21　设计图例 2　　　　　图 4-22　设计图例 3

拓展训练如下。

（1）拟定一个品牌，对其进行前期市场调研，分析设计环境。

（2）广泛收集相关资料。

（3）选定设计方向，设定概念。

（4）创意发挥，提供多种草案，并与指导教师沟通。

（5）选定一种方案，利用计算机或手工完成创意。

（6）完成作品。

附：图形禁忌。

图形因地区或民族习惯不同而有一定的禁忌，在设计时应予以关注。

（1）在中国，仙鹤自古以来都被视为吉祥、如意、高雅、飘逸的象征，是与长寿、仙境等联系在一起的美好形象。在日本，丹顶鹤同样受欢迎。例如，1985 年在日本神户举办的世界大学生运动会的吉祥物就是一只丹顶鹤。

（2）印度人忌用仙鹤图形，因为在印度人的心目中，仙鹤是伪善者的形象。同时，印度人极忌讳棕榈树和报晓的雄鸡，但崇拜猴子。

（3）日本人忌用荷花作图形标识，因为日本人把荷花作为葬礼专用之花。但日本人自古至今都喜爱龟，因为日本人始终视龟为长寿的象征。

（4）中国现代人忌用龟作图形设计。在我国古代，虽将龟视为长寿之物，但发展到现代，龟却成为骂人的词语。

（5）中国人不喜欢猫头鹰，素有"夜猫子进宅，无事不来"的俗语。在中国的一些地区，人们把猫头鹰视为不祥之鸟。在西方人的心目中，却把猫头鹰当作智慧的象征，是智慧、勇猛和刚毅的化身。而在马达加斯加，人们把猫头鹰视为不祥之兆。

（6）猫是西方人的宠物。美国人特别喜欢纯白色的猫，欧洲人却认为纯黑色的猫才能带来好运气。

（7）意大利人忌用菊花作为商标图形，因为意大利把菊花作为葬礼专用之花，他们把菊花与死亡联系在一起。中国人却非常喜欢菊花，从古至今，不少文人墨客常爱以菊花为题，吟诗作画。菊是"四君子"之一，象征着人的品性。

（8）英国人忌用象作为商标图形，泰国、印度等地对象却情有独钟，视其为吉祥之物。例如，第13届曼谷亚运会的吉祥物就是一只可爱的象。在印度举办的亚运会上，吉祥物同样也是象。大象在斯里兰卡被作为庄严的象征，美国共和党还把它作为党徽，但欧洲人把它作为"笨拙"的同义词。

（9）狗在西方被视为神圣的动物和忠诚的伴侣，受到法律的保护。美国人忌用珍贵动物作图形表示，尤其是狗，因为这会招致野生动物保护协会的抗议和抵制。但是西班牙人就喜欢狗的形象。例如，1992年在西班牙巴塞罗那举办的第25届夏季奥林匹克运动会的吉祥物就是由一只可爱的小狗形象演变而来的。法国人喜爱养狗，狗在法国享有多方面的保护。

（10）澳大利亚不喜欢别国用袋鼠和树熊（学名考拉）作为识别图形，因为他们把这种图形视为本国的特权。

（11）丹麦人对心形图案特别喜欢，尤其在基督教中更为明显。

（12）伊斯兰国家忌用猪作为图形标识。

（13）在中国，熊猫是国家级一级保护动物，是中国的国宝。韩国人对熊猫的喜爱程度也不亚于中国。

（14）在巴基斯坦，避免使用猫、狗的图片。

（15）埃及把荷花和鳄鱼作为其图腾图形，被视为神圣不可侵犯的东西。

（16）在阿富汗，应避免使用猪、狗的图片。

（17）孔雀是印度的国鸟，东南亚国家把它当作美丽的象征。但在欧洲，孔雀被视为"祸鸟"。

（18）蝙蝠在西方是恐怖、死亡和不祥的象征，是可怕的吸血鬼。但在中国，蝙蝠很受欢迎，常以倒立的形象出现，取其谐音，比喻"福到"。

（19）风车是荷兰的标志。荷兰的风车有大有小。荷兰萨安河流域还有一种古老的习俗，每当送葬行列经过风车时，不论风车是在排水或是在锯木、磨麦，都要立刻停止工作，人们轻轻移动车叶的位置，以示哀悼。

4.3 中国传统文化(图案)在包装设计中的应用

在千年历史长河中孕育出的中华传统艺术是中华文化的结晶,中国的传统艺术风格是中华民族所特有的。中国的传统文化在设计中的应用包括传统的图形图案、文字、书法、国画、民间工艺美术的应用等。

1. 传统图案纹样在包装设计中的应用

在包装设计中,我们最常用的是传统的图形图案,动物纹样中的龙、凤、麒麟、狮、虎等;植物纹样中的梅、兰、竹、菊、牡丹、莲花等;人物纹样中的门神、财神等;符号纹样中的万字、寿字、双钱、八宝等,这些纹样都表达了人们对美好事物的向往和对美好生活的追求。如蝙蝠与寿桃代表"福寿呈祥";牡丹代表雍容华贵;荷花代表清明廉洁;明月代表花好月圆,这些设计(图4-23)运用传统的图形图案传达商品的信息,弘扬了中国传统文化,增强了民族自豪感和艺术感染力。

图 4-23　传统图案纹样在包装设计中的应用

2. 中国画在包装设计中的应用

中国画作为我国传统文化的重要艺术表现形式,在现代商品包装设计中被广泛运用。这对于我国传统文化的发扬和现代国际品牌的创建,都有着非常深远的意义。中国画是我国古代劳动人民和绘画艺术家根据自己的审美和生活创造的一种艺术表现形式,是中国绘画理念和规律的直观体现。中国画艺术为现代包装设计提供了不可或缺的素材元素,对包装设计的发展与革新起到了很大的推动作用。一个好的商品包装不但需要符合时代潮流的要求,而且要拥有一定的自我风格,而中国画这种艺术形式深植于自身民族的文化土壤,将民族性与时代性充分地融合(图4-24)。如粽子的包装,端午节是中国一个非常重要的传统节日,如果在粽子的包装上加上中国画的元素会充分彰显中国特色,对于中国品牌的打造和提升具有重要的积极意义。

3. 民间美术在包装设计中的应用

在广袤的中华大地上,中华民族经过几千年的繁衍生息,孕育了绚丽多彩的民间艺术。这些多彩的民间艺术,经过时间的洗礼,不断地积淀,形成了独具民族特色的民间文化,成为人类文明的一笔珍贵的财富。民间艺术具有浓厚的文化气息,题材丰富,是中华

模块4　包装设计视觉传达

图 4-24　中国画在包装设计中的应用

民族优良传统继承和传扬的重要方式。中国几千年的传统民间美术形成的珍贵文化和独特的风格，给予了包装设计无限的灵感，给商品流通贴上了民族特色、地域特色、文化特色的标签。

民间美术包括皮影、年画、剪纸、脸谱、刺绣等。民间艺术的这种多样性为包装设计提供了取之不尽、用之不竭的创作素材，成就了许多有价值的包装设计（图 4-25）。随着经济的发展和全球化的进程，民族特色不仅增强了产品的辨识度，同时提升了产品的知名度和竞争力。

图 4-25　民间美术在包装设计中的应用 1

俄国画家列宾在谈到创作经验时说过，只有在自己的土地上，只有从祖国土壤里成长出来的艺术，才能够得到人们透彻的、充分的理解。我国民间艺术在历史发展过程中熠熠生辉，在我国悠久深厚的文化底蕴中逐渐被发扬光大，拥有着不朽的生命力。民间艺术带着浓郁的乡土气息，给人以真诚、质朴、厚重之感（图 4-26）。将民间艺术融合到设计是对民间艺术的发扬和传承，也是新的营销手段，往往会起到意想不到的作用，既具有实用性，又具有观赏性。

4．书法在包装设计中的应用

将书法运用于包装设计中要注意体现书法的文化性和艺术性，只有这样，才能够突出包装设计的特色，使人们更多地对产品进行关注。书法本身是一种艺术形式，包含了传统

图 4-26　民间美术在包装设计中的应用 2

文化特征。如果在包装设计时将王羲之、柳公权等书法大家的字迹图案进行应用,可以更好地对书法文化进行弘扬,并能够对产品包装设计起到突出和升华的作用,更好地满足包装设计的需求。

例如茶叶的包装,茶文化与书法都是中华民族的传统之物,从汉文字的第一个"茶"字出现,就是用书法字体书写的,用书法字体作为茶叶包装的视觉元素是恰如其分的(图 4-27),茶是最契合自然之物,它有长久的历史和深沉的文化底蕴,茶的包装运用这一重要的中国传统元素,使茶的幽香和高雅与中国书法的气韵圆满地结合在一起(关于茶的包装设计在本模块项目实训中有更详细的表达)。

图 4-27　书法在包装设计中的应用

4.3.1　项目训练:设计具有中国文化内涵的月饼包装图形

此项目训练的目标是掌握图形的设计方法;了解中国民族文化。能够运用软件进行月饼包装平面效果设计;掌握设计手法,提高学生的综合设计能力。

为了提高设计效率、缩短设计时间,使用计算机,根据提供的素材,选择任意一种盒型,用一种或几种视觉表现手法进行设计。以图形设计为主,结合中国传统元素与现代设

计元素进行设计。包装图形的应用需体现商品特点,将商品内容与信息准确地传达出来。图形的应用与设计应美观大方,形式新颖。

针对上述任务,要实现盒型图形设计,可选择不同的图形设计手法,可以使用Photoshop软件。根据设计意图,合理地选择包装设计图形来完成盒型图案设计。月饼是中国传统的节日食品,每逢佳节倍思亲,月饼包装设计应融合中国传统文化(如水墨、民俗、古纹样等),同时体现现代感。

1. 市场调研

(1) 市场上已有的月饼包装(采用课前准备实物,学生搜集图片等方式)。

(2) 消费者定位分析(年龄、文化、消费水平、消费用途)。

(3) 写出调查报告。

2. 提供参考素材

(1) 以写实花卉为主的图形设计。

此类图形多采用摄影技术,通过写实的花卉形象突出和谐、富贵之感,如图4-28～图4-31所示。

图4-28 写实花卉1

图4-29 写实花卉2

图4-30 写实花卉3

图4-31 写实花卉4

(2) 以图案花卉为主的图形设计。

此类图形将花卉平面化,采用图案化形式表现中国传统节日,如图4-32～图4-35所示。

图 4-32　图案花卉 1

图 4-33　图案花卉 2

图 4-34　图案花卉 3

图 4-35　图案花卉 4

（3）以古纹样为主的图形设计。

中国古代纹样包括龙纹、云纹、鸟纹、兽纹等。月饼包装多采用龙纹与云纹，象征吉祥如意，高端大气，如图 4-36～图 4-38 所示。

图 4-36　古代凤纹

图 4-37　古代云纹

图 4-38　古代龙纹 1

（4）以中国画题材为主的图形设计。

此类包装采用中国传统绘画题材，与中国传统节日相吻合，如图 4-39～图 4-41 所示。

（5）以水墨题材为主的图形设计。

水墨题材也是中国画的一种表现形式，与中国传统节日相匹配，如图 4-42 所示。

图 4-39　古代龙纹 2

图 4-40　中国画之山水画设计

图 4-41　中国画之花鸟画设计

图 4-42　水墨题材设计

（6）以民俗题材为主要内容的图形设计。

剪纸、皮影、戏曲、拨浪鼓、古琴都是中国特有的民间艺术形式，用它们表现中国传统节日、传统食物也非常不错，如图 4-43～图 4-45 所示。

图 4-43　剪纸

图 4-44　皮影

图 4-45　民间玩具

（7）以中国传统人物、传统故事为主的图形设计。

穿绫罗、扎发髻、戴肚兜的中国传统儿童形象营造出热闹、活泼的节日氛围；牛郎织女的故事在中国家喻户晓、妇孺皆知。用这种故事题材作为包装设计，营造出阖家团圆、喜迎中秋的节日氛围，如图 4-46 和图 4-47 所示。

图 4-46 中国传统儿童形象

图 4-47 中国传统民间故事

(8) 以风景为主的图形设计。

以风景为主的图形设计突出了地域特色,如图 4-48 所示。

(9) 以文字为主的图形设计。

此类包装以文字为主,将文字变形,设计为图形形式,如图 4-49~图 4-51 所示。

图 4-48 以风景为主的图形设计

图 4-49 书法字体的设计

图 4-50 数字字体设计

图 4-51 变体字设计

(10) 现代包装设计。

此类设计打破传统观念,完全用现代纹样进行设计,突出时尚感、现代感,如图 4-52 和图 4-53 所示。

图4-52　现代图案设计1

图4-53　现代图案设计2

3. 作品点评

分析图4-54～图4-57所示包装设计,指出好在哪里,不好在哪里。

图4-54　现代素材

图4-55　中国画工笔

图4-56　宫廷素材

图4-57　敦煌素材

图4-58所示月饼包装采用了以下形象图形:象征美好团圆的桃子,中国传统花格图案,以及书法字体,处处体现中国的传统文化特征,与中国传统节日相得益彰。

图4-59所示包装运用中国象征吉祥富贵的牡丹作为主体形象,配以云纹装饰,既古朴,又典雅。

图 4-58　中国传统素材的应用

图 4-59　写实花卉与图案纹样结合的设计

图 4-60 所示包装的主体形象是一只纤纤玉手握住月亮,下方配以云纹装饰,两边为中国传统蓝印花图案。整个设计清爽、简洁。

图 4-61 所示包装图形采用古代仕女、瓷器作为主体形象,以格段分割,华丽、富贵,更好地烘托了节日气氛。

图 4-60　中国传统图案的运用

图 4-61　中国古代元素的运用

4. 项目拓展

以中秋佳节为主题,结合中国传统文化和现代设计元素,进行以图形为主要元素的月饼包装设计,如图 4-62 所示。

4.3.2　项目训练:设计具有中国文化内涵的茶叶包装图形

此项目训练的目标是掌握图形的设计方法;了解中国茶文化。能够运用软件进行茶包装平面效果设计;掌握其设计手法。

为了提高设计效率、缩短设计时间,使用计算机,根据提供的素材,选择任意一种盒型,用一种或几种视觉表现手法进行设计。以图形设计为主,结合中国传统元素与现代设

图 4-62 项目素材

计元素进行设计。包装图形的应用需体现商品特点,将商品内容与信息准确地传达出来。图形的应用与设计应美观大方、形式新颖。

茶是中国传统的东西,茶文化也是中国传统文化的一部分。茶叶包装设计应融合中国传统文化(如水墨、民俗、古纹样等),同时体现现代感。

1. 市场调研

调研市场上已有的茶叶包装(采用课前准备实物、学生搜集图片等方式),进行消费者定位分析(年龄、文化、消费水平和消费用途)。

2. 相关理论

(1) 图形设计的重要性。

包装图形设计就是利用图形在视觉传达方面直观、有效、生动的特点和丰富的表现力,将商品的内容传递给消费者,引起消费者的注意,进而引导购买行为。

(2) 中国传统文化题材的应用。

① 以古纹样为主的图形设计特点是典雅、高贵、古香古色。

可以运用古代传统花卉图案表现茶叶的古朴气质,如图 4-63 所示。

运用中国古代传统龙纹,可以彰显产品的高贵气质与典雅风范,突出高档品质,如图 4-64 所示。

② 以中国画题材为主的图形设计可突出中国特色,提高产品外包装的艺术特色和审美情趣,如图 4-65 所示。

③ 以水墨题材为主的图形设计可提高产品的艺术韵味,如图 4-66 所示。

图 4-63　以古代传统花卉图案为主的图形设计

图 4-64　以中国古代传统龙纹为主的图形设计

图 4-65　以中国人物画为主的图形设计

图 4-66　以水墨题材为主的图形设计

④ 以民俗题材为主要内容的图形设计如图 4-67～图 4-69 所示。

图 4-67　蓝印花图形设计

图 4-68　中国风服饰图形设计

图 4-69　中国传统人物图形设计

（3）风景与花卉题材的应用。

① 以写实花卉为主的图形设计，如图 4-70 所示。

图 4-70　以写实花卉为主的图形设计

② 以产品原产地风景为主的图形设计（突出地域特色），如图 4-71 所示。

（4）现代设计风格。

图 4-72 所示为以现代图形为主的设计风格。

图4-71 以产品原产地风景为主的图形设计

图4-72 以现代图形为主的设计风格

3．作品欣赏

图4-73所示图形设计采用了中国传统的青花瓷纹样，中间部分配以中国古代仕女画作为点缀，很好地突出了茶叶是中国特色产品。

如图4-74所示，采用中国传统纹样画像砖作为主要图形。画像砖是中国汉代的艺术形式。设计者采用这一传统艺术形式体现出茶叶在中国的历史久远。

图4-73 中国传统纹样青花瓷在设计中的应用

图4-74 中国传统纹样画像砖在设计中的应用

如图4-75所示，此设计在图形上采用了中国传统的龙的形象。该产品名称为龙井茶，采用龙的形象也与品名相得益彰。这里在平面化设计中采用龙的造型，在器皿的包装上也运用了龙的形象，使得包装设计形象更加饱满、生动。

如图4-76所示，以中国道教图案"太极"为原型，创作设计出充满道教色彩的茶叶包装。

如图4-77所示，此设计采用了中国传统的圆形格子窗造型，周围配以中国传统山水

图 4-75　中国传统的龙的形象在设计中的应用

图 4-76　中国道教图案"太极"在设计中的应用

图 4-77　中国传统花格窗与中国传统山水画结合在设计中的应用

画，突出茶叶的传统特色。

如图 4-78 所示，此设计采用了中国水墨山水，突出中国茶文化历史悠久。

以上介绍的包装图形设计都采用了中国传统的艺术元素。茶叶是中国人发现并逐渐被使用的，一个好的设计思想和创意是把产品与本国文化有机地结合起来，宣传产品的同时，宣传本民族的特色与文化。

图 4-78　中国传统山水画在设计中的应用

4.4　其他风格图案在包装设计中的应用

在包装设计中，几何图案纹样、插画风格元素、民国风格元素等也被广泛应用。

1. 几何图案纹样点、线、面在包装设计中的应用

作为设计中最基本的构成要素及重要表现手段的点、线、面在整个视觉设计领域拥有着非常重要的作用。现代包装设计信息需要用简约明快的方式进行传达。作为包装设计师，应从最基础的视觉构成要素中提取设计灵感，把握点、线、面的创作法则，进而设计出个性化的产品包装，使其更具有实用性和艺术性。

作为独立的构成要素，点、线、面同时相互作用，体现产品的时尚内涵及其趣味性。包装设计以点定位、以线分割、以面统摄构图布局。看似简单的点、线、面抽象符号，所蕴含的却是设计要素间的排列组合，设计师要采取多元化的设计处理和深刻的设计理念，不断地深入挖掘点、线、面的艺术价值，充分展现其潜在的感染力和个性化的设计表现力，如图 4-79 所示。

 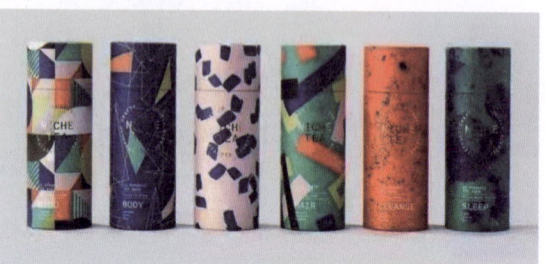

图 4-79　几何图案纹样点、线、面在包装设计中的应用

2. 插画风格元素在包装设计中的应用

具有现代表现特征的包装插画不仅可以凸显产品的视觉信息，影响产品的销售，同时可以注入企业的文化精神，让品牌深入人心，而且作为艺术文化自然地灌注到了产品中去，形成具有时代特征的审美导向。插画拥有自己的视觉语言和独特的表现手法，如今已发展成为具有较强实用性的视觉艺术。

包装插画要以生动、形象、精确的视觉形象来传达出商品的主题，从而影响消费者的

购买行为(图4-80)。好的插画能吸引消费者的目光,起到良好的视觉导向作用,引起消费者的关注,从而提升他们对该产品的购买欲望。这就需要所设计的插画真切地将产品的基本信息和优点准确地反映给消费者,使消费者对设计师所表达的商品产生好感,使其在瞬间为之感动,从而实行购买行为。包装插画要简洁、清晰易懂、容易识别,要对产品形象进行进一步加工,使其形象生动、鲜明亲切,拉近消费者与商品的距离。如果在包装设计中插画运用得好,可以使整个包装充满个性和创意,获得震撼的视觉表现力。

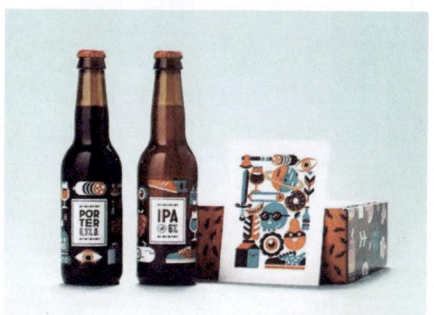

图4-80　插画风格元素在包装设计中的应用

3. 民国风格元素在包装设计中的应用

民国风是指以民国时期人们衣、食、住、行各领域的基本形态为参照的生产、生活风潮,这种源自本民族的近代文化让人们重拾旧时记忆,民国时期的建筑、服装、交通工具、生活用品等带有显著民国风格的元素让人们感受到了20世纪之初社会转型时的文化魅力。民国风不仅指基本样式,其已慢慢演变为一种精神情调,影响着人们的审美趣味。当今世界,国际社会文化趋于一体化,民族文化作为民族精髓受到世界各民族的重视。民国风的兴起是我国民众追寻近现代民族文化的重要表现。民国风在商品包装上的出现是近现代民族文化在当代民众生活美学中的体现,它既满足了人们探寻民国情调的审美心理,又有力地以近代民族文化促进了商品的销售。

民国风格包装设计被应用到传统的食品、化妆品、中草药品、民国服装等产品包装上。在这些产品的包装上运用民国风样式,既能适应民众追求民国情调的审美心理,又能增加商品品质传承的特色,提高营销文化魅力(图4-81)。

图4-81　民国风格元素在包装设计中的应用

4.5 包装色彩设计

色彩设计在包装设计中占据重要的位置。色彩是美化和突出产品的重要因素，能直接刺激消费者产生购买欲。色彩搭配合理能给人强烈的视觉感官刺激，使购买者和使用者初步了解商品的整体外观和颜色等细节。作为一种媒介，包装色彩指明了商品的类别分布。色彩具有冷暖、收缩、轻重感，分别象征着活泼、沉静、聪慧、理智、热情……由此联想到夏日、阳光、冬日、草地、海洋等，还可以感受到健康、快乐、质朴。

色彩运用的目的是使包装具有良好的可视性、可辨性和可读性，使其与同类产品产生差异，具有良好的识别性，同时兼具美化功能。随着物质生活水平的不断提高，人们在精神层面也有了一定的需求，包装的色彩设计应满足消费者对美的追求与享受。

4.5.1 色彩三要素

1. 色相

色相是指色彩的相貌，是区别不同色彩的表象特征，如红、橙、黄、绿等，如图4-82所示。

图4-82　色相

2. 明度

明度是指色彩的明暗程度。一般情况下，低明度色彩指灰暗的色彩，高明度色彩指较明亮的色彩。

1～3级为低调，具有沉着、厚重、沉闷的感觉；4～6级为中调，具有柔和、稳重、典雅之感；7～9级为亮调，具有明快、华丽、活跃之感，如图4-83所示。

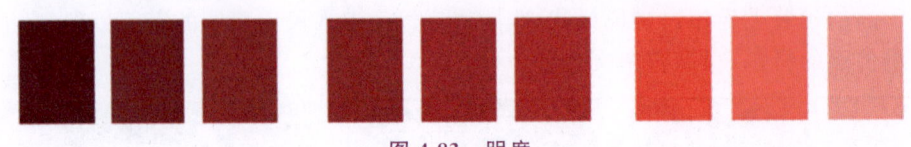

图4-83　明度

3. 纯度

纯度是指色彩的鲜艳程度，是由色彩所含单色相的饱和程度决定的，也称饱和度。

1～3级为低纯度，有浑浊、茫然、软弱之感；4～6级为中纯度，有温和、成熟、沉着之感；7～9级为高纯度，可产生强烈、鲜明、活跃之感，如图4-84所示。

4. 三原色、色相环

三原色与色相环分别如图4-85和图4-86所示。

模块 4　包装设计视觉传达

图 4-84　纯度

图 4-85　三原色

图 4-86　色相环

4.5.2　色彩的情感

（1）红——具有不可抗拒的光辉，是一种浓厚而不透明的色彩，充满内在的生机与活力。红色一般象征太阳、光热、力量、革命，但是也象征危险。

（2）橙——兼有红与黄的色彩品性，既热情奔放，又明朗活泼。橙色在视觉上有很强的食欲感，是食品类包装的首选色彩。

（3）黄——色彩明亮、活泼，亮度极高，醒目跳跃，能在瞬间引起人们的关注。

（4）绿——象征和平、希望、宁静、富饶、生命，适用于各种包装产品。

（5）蓝——是天空和大海的色彩，象征宽广、高远、博大、沉稳。蓝色属于冷色系，有收缩与后退感，在药品、化妆品包装上使用较多。

（6）紫——象征高贵、神秘，一般用于女性化妆品。

（7）黑——象征冷漠、神秘，一般用于男性产品包装或机械类、电子类产品包装。

（8）灰——是中性色，是色彩和谐的最佳搭配。灰分为很多种，所以是最复杂的颜色，也是色彩世界中最被动的色彩，一般与其他色彩调配使用。

包装的色彩与商品内容的属性之间自然形成了一种内在的联系。每一类别的商品在消费者的印象中都有着根深蒂固的"概念色""形象色""惯用色"，人们凭借这种习惯来判断商品性质。

4.5.3　色彩对比

（1）色相对比：是由未经掺和的色彩以最强烈的纯度来表现，如图 4-87 和图 4-88 所示。其特点是：纯度高、醒目。

图 4-87　色相对比

（2）明暗对比：黑白为极致，如图 4-89 和图 4-90 所示。其特点是：典雅、含蓄、朴素。

图 4-88　色相对比的应用　　　　　　　　　图 4-89　明暗对比的应用 1

（3）冷暖对比：突出商品的特色和属性，如图 4-91 所示。其特点是：视觉效果更加强烈和醒目。

图 4-90　明暗对比的应用 2　　　　　　　　图 4-91　冷暖对比的应用

（4）补色对比：色彩弱对比，如图 4-92 所示。其特点是：在视觉中稳定而饱和。

（5）纯度对比：产生丰富的层次感，突出主题，如图 4-93 和图 4-94 所示。其特点是：颜色的视觉冲击力强。

图 4-92　补色对比的应用　　　　　　　　　图 4-93　同类色纯度对比的应用

（6）面积对比：营造平衡、稳定的画面效果，如图 4-95 所示。其特点是：面积大的为画面主调；面积小的为辅色，帮助塑造主色。

图 4-94　不同色彩纯度对比的应用

图 4-95　大面积的蓝色构成矿泉水包装的主调，红色为辅色

4.5.4　色彩的视觉心理

1. 色彩的联想

1）热情与冷静

（1）暖色：热情奔放，如图 4-96 所示。

（2）冷色：沉着、冷静，如图 4-97 所示。

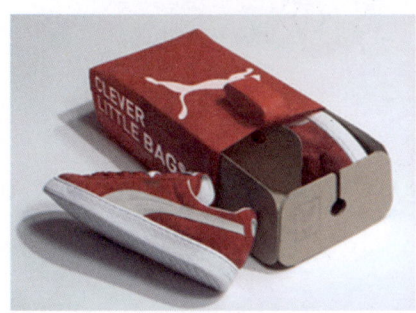

图 4-96　暖色的运用　　　　　　　　图 4-97　冷色的运用

2）空间的远近（图 4-98）

图 4-98　空间的远近

(1) 暖色：有前进感。

(2) 冷色：有后退感。

3) 轻重的差异（图 4-99）

图 4-99 轻重的差异

(1) 高调色：轻。

(2) 低调色：重。

2. 色彩的象征性

(1) 红色：浓厚，不透明，充满生机与活力（图 4-100），象征富贵、幸福、吉祥。

(2) 黄色：在东方，象征高调、透明、积极、高贵（图 4-101）；在西方，象征不吉利、背叛、敌意。

图 4-100 以红色调为主的设计

图 4-101 以黄色调为主的设计

(3) 蓝色：在东方，象征博大、沉稳、理智（图 4-102）；在西方，象征神秘、高贵、忧郁。

(4) 橙色：热情奔放、明亮活泼（图 4-103），能使人产生很强的食欲，常用于水果、食品、饮料等的包装设计。

图 4-102 以蓝色调为主的设计

图 4-103 以橙色调为主的设计

（5）绿色：象征希望、生命、宁静、富饶，以及蓬勃的青春力量，深沉而端庄，如图 4-104 所示。

（6）紫色：象征高贵、神秘、冷漠、恐惧、孤独，如图 4-105 所示。

图 4-104　以绿色调为主的设计

图 4-105　以紫色调为主的设计

（7）黑色：明度最低，象征高贵、沉重、冷漠，如图 4-106 所示。

（8）白色：明度最高，象征性格稳定、纯洁无瑕、博爱和平，如图 4-107 所示。

图 4-106　以黑色调为主的设计

图 4-107　以白色调为主的设计

3. 色彩的调配与应用

对于色彩的调配，有这样一个公式：商品特性＋包装功能＝配色出发点。

（1）以色相为主进行配色，色环角度小，则共性大；色环角度大，则共性小。

- 近似色：色差小、对比弱、整体感强（图 4-108）。
- 同类色：明快、活泼、柔和、统一（图 4-109）。
- 对比色：鲜明、热烈、华丽，不易协调（图 4-110）。
- 补色：炫目、强烈、刺激（图 4-111）。

图 4-108　近似色　　图 4-109　同类色　　图 4-110　对比色　　图 4-111　补色

（2）以明度为主进行配色。

- 低调：沉着、厚重、沉闷。

- 弱明度对比：内向、朦胧、微妙（图4-112）。
- 中调：柔和、稳重、典雅。
- 中明度对比：明确、清晰、开朗（图4-113）。

图4-112　低调弱明度对比

图4-113　中调中明度对比

- 亮调：明媚、华丽、欢快。
- 高明度对比：明确、刺激、活泼（图4-114）。

图4-114　高调高明度对比

（3）以纯度为主进行配色。
- 低纯度：污浊、茫然、软弱（图4-115）。
- 中纯度：温和、成熟、沉着（图4-116）。
- 高纯度：强烈、艳丽、活泼（图4-117）。

图4-115　低纯度　　　　图4-116　中纯度　　　　图4-117　高纯度

低纯度对比模糊、朦胧，中纯度对比明确、清晰、稳定，高纯度对比强烈、坚定，如图4-118～图4-120所示。

模块 4　包装设计视觉传达

图 4-118　低纯度对比

图 4-119　中纯度对比

图 4-120　高纯度对比

4．配色的调和

同一画面的色彩应和谐共生、相互依存。配色调和的方法如下所述。

（1）色相、明度、纯度有一项或两项类似或接近，如图 4-121 所示。

（2）加入过渡色（图 4-122）。

（3）改变色块面积（图 4-123）。

图 4-121　类似色调和

图 4-122　过渡色调和

图 4-123　面积调和

4.5.5　包装风格的色彩表现

风格是艺术家在创作时表现出来的艺术特色与创作个性。包装的设计风格，其形式与风格的创新，会受到社会经济、哲学与科技的影响，使人们形成新的美学价值观。色彩作为风格的载体，在不同的风格流派中有着精彩的表现。

1．传统风格的表现

传统的设计风格是从传统艺术中汲取，使之平面化、图形化，因其具有的历史气息，给人以可靠、质朴、幽深的感觉。适合表达这种感觉的有深红、褐红、栗色、深绿、茶色等，多见于传统工艺品包装。

2．现代风格的表现

现代风格的包装强调时代感，其色彩应用范围广泛，跳跃感强烈。色彩组合呈动态发展的趋势，受时代流行色的影响较深。

3．民族风格的表现

不同的民族对色彩的喜好有很大差异，色彩可以为民族打上鲜明的标签。比如，我国向来以红色作为喜庆和吉祥色，如大红灯笼、朱砂、对联、鞭炮等中华民族的象征物；黄色则作为皇权的象征，在千百年的历史进程中给人们留下了深深的贵族烙印。伊斯兰教国家崇尚绿色，绿色被看作生命色，广泛地应用于各个领域。色彩的这些喜好差异体现在包装设计上是非常明显的。在我国，茶叶包装常使用茶色、褐色，瓷器包装多使用白色和青色。

作为一名包装设计师,需要了解各个国家、各个民族对色彩的喜好和禁忌,设计时不可随心所欲,要符合当地人的色彩审美习惯。

4. 包装色彩项目分析与练习——食品包装配色分析

明亮色彩搭配如图 4-124 所示。

(1) 食品包装设计时有惯用的色彩,例如黄色和橙色。

(2) 色彩搭配选用黄、蓝两色,冷暖对比强烈,有强烈的视觉冲击力,可以很好地宣传商品,刺激消费者的购买欲。

(3) 图 4-124 是一个饼干的包装,为了给人以美妙的口感体会,采用大面积的黄色。在冷色调上,辅以黄色的麦穗作为辅色。主要字体采用深蓝色,打破了大面积黄色给人的跳跃感。

图 4-124　明亮色彩搭配

5. 配色方案

(1) 明度对比:低明度(图 4-125)的色彩搭配识别性低,色彩模糊。高明度(图 4-126)的色彩搭配有一种轻飘飘的感觉,有浮动性,缺乏良好的宣传效果。

图 4-125　低明度色彩搭配

图 4-126　高明度色彩搭配

(2) 纯度对比:低纯度色彩给人压抑感,令人对产品产生不信任感,达不到良好的宣传效果(图 4-127)。高纯度色彩饱满、鲜艳、清晰,给人以充满活力之感(图 4-128)。

图 4-127　低纯度色彩搭配

图 4-128　高纯度色彩搭配

（3）色相对比：橙色调颜色太重，不明快（图4-129）。黄色调带来自然元素，给人田园般美妙的感觉（图4-130）。

图 4-129　橙色调色彩搭配　　　　　　图 4-130　黄色调色彩搭配

6. 食品类包装色彩搭配练习

请分别为以下词语进行色彩搭配：秀丽、清新、开怀、依恋、跃动、典雅、爽快、幽思、天真、随和、个性。要求：四种色彩为一组。

例如，"个性"色彩搭配如图4-131所示。

请分别为清爽感、新鲜感、美味感这些感官进行色彩搭配。

图 4-131　"个性"色彩搭配

1）食品——清爽感（图4-132）

（1）色彩：包装以蓝色为主色调，浅蓝色给人清爽的视觉效果，给消费者带来清新的商品印象。

（2）色彩延伸设计：请为此包装再设计两组色彩搭配（要求：四种色彩为一组）。

2）食品——新鲜

（1）色彩：包装以黄色为主色调。黄色强调产品的味觉，增强食品包装设计的表现力（图4-133）。

图 4-132　清爽感设计　　　　　　　　图 4-133　新鲜感设计

(2)色彩延伸设计:请为此包装再设计两组色彩搭配(要求:四种色彩为一组)。

3)食品——美味

(1)色彩:包装以红、黄、绿为主色调。诱人的色彩非常重要,它更形象化地表达了产品的属性,刺激消费者的味觉,激发其购买欲(图4-134)。

图4-134 美味感设计

(2)色彩延伸设计:请为此包装再设计两组色彩搭配(要求:四种色彩为一组)。

4.6 包装文字设计

本节项目定位是品牌形象性文字设计,即运用各种字体不同的变形手段,进行文字形象定位。在包装设计中,文字的功能在于准确传达商品信息。在现代包装设计中,文字的功能远远超出了其本身的作用。它不仅可以传达信息,还可以作为图形来表现商品的文化以及价值内涵,具有一定的视觉冲击力。在带有民族特色和时代烙印的包装设计中,文字成为包装平面设计的主题元素。

字体的设计风格要与商品的物质特征以及文化特征相吻合,以求得到整体、统一的效果。

4.6.1 品牌文字设计原则

字体设计原则是要有表现性、可读性、艺术性。为了使品牌形象有个性、醒目,给人留下强烈的印象和具有吸引力,达到最佳的宣传力度,品牌字体应以品牌形象为主要设计方向。品牌文字设计有以下原则。

(1)视觉上保证识别的可读性。

(2)内容上符合商品的准确性。

(3)表现上满足审美的艺术性。

（4）造型上保持风格的统一性。

4.6.2　品牌形象的文字创造及装饰化

笔形与字形变化即改变文字的形式与风格。应注意变化的统一性与协调性，即在统一中求变化，如图4-135所示。

图4-135　笔形与字形变化

变异是指在统一的整体形象中对个别部分进行造型变化，以增强形象力和与商品间的内在关系，如图4-136所示。

图4-136　文字的变异

断笔与缺笔在保持可读性的前提下，对个别副笔画进行断开或省略化处理，如图4-137所示。

图4-137　断笔与缺笔

借笔是运用共同形的手法使整体品牌字体造型更加简洁和富有趣味，也可以用连笔的方法增强整体感。这种手法的运用要注意保持绘写规律，灵活掌握，不宜强求，如图4-138所示。

立体化是通过文字变形使之具有立体感，如图4-139所示。

排列变化手法重新设计字与字之间的排列关系，以增强活跃感和空间变化，使品牌的整体外形更富于变化，如图4-140所示。

手写体是一种书写艺术，富于变化与节奏感，有丰富的视觉表现力，如图4-141所示。

图 4-138　借笔与连笔

图 4-139　立体化字体

图 4-140　排列变化　　　　　　　　　　　图 4-141　手写体

图底反转手法合理运用图与地之间阴阳共生的关系,可增强品牌的形象力,如图 4-142 所示。

运用重叠与透叠的构成形式,可以增强字体的艺术性,如图 4-143 所示。

图 4-142　图底反转　　　　　　　　　　　图 4-143　重叠与透叠

4.6.3　实例赏析

如图 4-144 所示,这款包装采用以文字为图形的设计形式,外包装"壶"的图形设计与"茶"字连在一起,构成图字一体,饶有意味;内包装也采用了书法体文字,增添了茶叶的传统特质。

如图 4-145 所示,这款茶叶包装的主体字采用三种不同的字体,突出了与众不同的品牌效应。

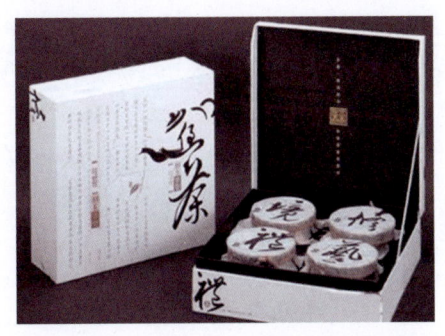

图 4-144　以文字为主的包装图形设计 1

图 4-145　以文字为主的包装图形设计 2

如图 4-146 所示，这款茶叶包装设计非常简洁，一个大大的"茶"字把要突出的内容直接表现出来。

如图 4-147 所示，这款茶叶包装运用了中国的行书字题，如行云流水，体现出浓浓的中国特色。

图 4-146　以文字为主的包装图形设计 3

图 4-147　以文字为主的包装图形设计 4

4.6.4　文字表现的准确性

包装中的文字是正确传递产品信息的载体，文字表现必须准确化。一方面，要做到将所有内容正确表现；另一方面，要注重文字排列的条理性。通过有效的层次处理、区域分割、样式变化，将商品信息传递出来，突出重点。

4.6.5　文字表现趋同化

在同一个包装中，文字的字体选用不能过多，否则会破坏统一感、协调性，显得杂乱。字形的选用要符合包装的整体风格，不能片面地突出文字的形式感。字体的设计要传递产品的特点，如在食品包装中选用柔润的字形，机械类包装选用硬度感较强的字形。这种符合产品质地的文字造型可以进一步传递产品特性。

4.6.6　其他的文字编排注意事项

在包装设计中，品牌形象文字是主体，其他文字还包括广告宣传文字、功能说明文

字等。

广告宣传文字即宣传产品的广告语、促销口号等,这些文字一般安排在主展示面上,但视觉表现力不能超过品牌形象文字,避免喧宾夺主。在设计上,常采用色彩减弱与字体减小等方法。

功能说明文字是对产品功能及使用说明的详细介绍,主要包括产品用途、使用方法、重量、体积、型号、规格、保质期、生产日期、生产厂家、注意事项、地址、电话、网站等信息。这类文字一般在包装的背面,文字不宜过大,色彩也不宜过于鲜艳。

请读者自行设计一款以文字为主的茶叶包装。

4.7 项目拓展

以文字为主题,为当地的一种特产设计包装。

模块 4 课程思政
(扫描二维码可下载使用)

模块 5

系列包装设计

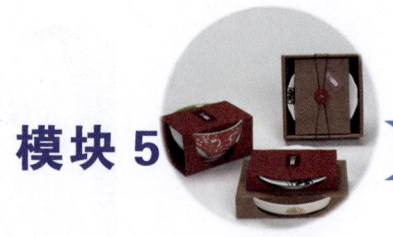

> **课程内容**

本模块主要介绍包装设计系列化设计原则、系列化版面法则以及设计表现技法。通过项目训练,掌握系列包装设计的表现技法。

优秀的版面设计是包装商品信息传递的有效途径,它能在消费者心中搭建完美的品牌形象。包装商品的系列化加深了这种品牌形象,扩大了销售范围,在市场竞争中占据重要的地位。

> **训练目标**

通过学习,能够进行系列包装的盒型设计、版面设计;通过具体而明确的艺术手法,把商品文字、标志、插图等信息元素集中而形象地组织、排列在包装中,使包装在传递信息的同时,不缺乏视觉的吸引力。在商品竞争日趋激烈,产品形象越来越被众多的商品冲击、淡化的情况下,为加强企业系列产品整体形象,有利于树立企业的群体产品信誉和竞争能力,系列包装设计成为现代包装研究的重要课题。

5.1 系列包装版面设计的形式美法则

形式美法则的表现是以其法则原理为基础,对视觉元素进行美感视觉的运用与表现,从而达到信息传递的最大化。图形、文字、色彩是系列包装设计中所要表达的主要视觉语言元素,其版面设计效果表达的优与劣、巧与拙,都离不开设计者对视觉形式美法则的准确领悟和运用。

1. 和谐带来的统一美

美是和谐。和谐是一切美好事物最基本的特征,它来源于现实本身,合乎统一、规律的过程。追求和谐,在中国传统文化中被视为美的最高境界。

系列包装版面设计不只是针对一个平面和单体包装的表现,而是对立体和群体包装的相互统一与和谐的表现设计;是将包装的各个面中不同的形态、色调或是相同的视觉元素,按照一定的目的,进行包装版面或重复、或秩序、或相近的安排与设计,使它们之间起到呼应与调和的作用,让包装的整体视觉形象形成既别具一格,又和谐统一的美感,如图5-1所示。

图 5-1　泡茶饭配料系列包装

2. 对比带来的变化美

对比是指画面中异质、异形、异量等差异视觉元素的罗列与运用,使它们的性质特征凸显。对比的运用将使画面的主题更突出,信息更醒目,层次更清晰,表达更具活力。

设计中,对比的形式规律虽然简单,但对比的形式语言丰富多彩。例如,视觉元素的大小、色彩、比例、空间、进退、动静、长短、点线面、疏密、肌理等的对比,如图 5-2 和图 5-3 所示。

图 5-2　冰激凌系列包装

图 5-3　爆米花系列包装

3. 节奏带来的韵律美

视觉设计中的节奏是指视觉语言元素有规律地重复与融合,使阅者体验到韵律的舒

展和审美的升华。节奏带来的韵律感能使整个版面具有流动性,增加包装版面设计的感染力,让包装形象产生生命的律动。

4．平衡带来的静态美

平衡在美学中是指美的客观对象各部分之间是等量关系,但不一定是等形、等质和等价所带来的美感表现。平衡与对称不仅能使包装体现出一种庄重、稳定,还可以让人处于放松的静态,如图 5-4 所示。

在系列化包装版面设计中,使版面平衡的方法有以下两种。

（1）绝对平衡对称的构图方式,如图 5-5 所示。

图 5-4　咖啡系列包装

图 5-5　绝对平衡对称构图方式

（2）相对平衡对称的构图方式,如图 5-6 所示。

图 5-6　相对平衡对称构图方式

5.2　系列化包装版面的主要体现

系列化包装的版面主要体现在两个方面:版面的视觉流程及版面构成形式。

5.2.1　系列化包装版面的视觉流程

视觉流程是指人们在进行阅读时,随着版面编排的轨迹自然产生的一种视线流动的过程。这是由人们生理和心理的习惯形成的。一般来说,人们视觉习惯阅读的顺序是:从上到下、从左到右、从左上到右下、从大到小、从近到远等自然产生的一种流动过程。

包装版面视觉流程表现的目的是要按照包装的定位策略,将品牌名称、形象、广告语、图形、厂址、说明文等众多的信息资料,借助编排中视觉流程的设计原理,进行包装信息之间轻重、缓急、主次关系的处理,完成视觉信息量传达的最大化目的,如图5-7所示。

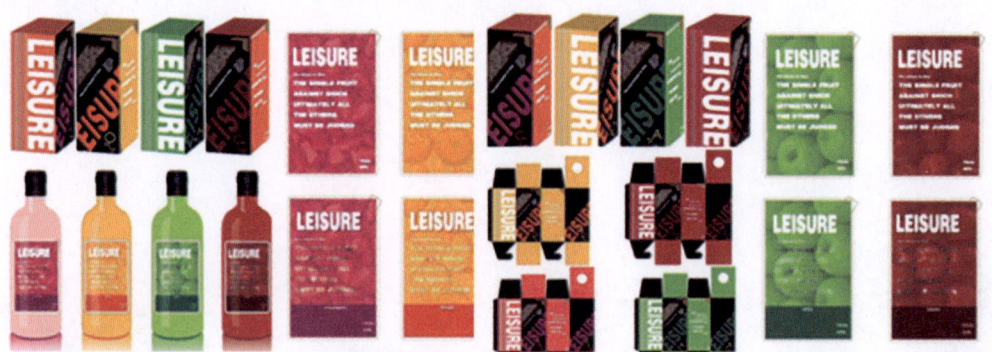

图 5-7　视觉信息量传达

视觉流程的表现从如下方面开展:视觉导向性的流程、视觉位置关系的流程、创造视觉重心的流程,如图5-8～图5-10所示。

图 5-8　视觉导向性

图 5-9　视觉位置关系

5.2.2　系列化包装版面的构成形式

1. 水平式构成

版面水平式构成是指版面通过水平式的空间分割,形成明显上下两块或三块的组织式样。水平式构成的表现通常可将图形元素矩形配置在版面的上或下的位置,其他文字

等元素依次自上而下或自下而上地安排,构成平衡、稳定的包装版面样式,如图 5-11 所示。

图 5-10　创造视觉重心

图 5-11　水平式构成

2. 垂直式构成

垂直式构成是依据垂直轴线,将信息元素围绕轴线进行变化的基本样式。它具有挺拔向上、流畅隽永的特点。包装版面垂直式构成可用品名文字自上而下地作为主体安排,也可将图像、色块作为轴线式结构的主体排版,其他辅助文字或元素围绕轴线主体进行高低错落变化,如图 5-12 所示。

3. 分割式构成

分割式构成是指将版面空间按照设计主旨,划分成两个以上相同或不相同的空间格局,再将信息元素围绕设计的要求进行形状、方向的安排,使版面结构呈现出严谨与秩序,如图 5-13 所示。

图 5-12　垂直式构成

图 5-13　分割式构成

4. 自由式构成

自由式构成的版面是指不受骨骼线的限定,将信息元素进行自由的、散点式的不规则

性安排,使版面体现出活跃、轻松、自由的结构样式,如图 5-14 所示。

5. 倾斜式构成

倾斜式构成是系列包装设计中常见的结构形式。该版面结构通过将主题文字或色块以倾斜的方式进行排版,造成版面主体的一种动势,给人一种积极的视觉语言样态,如图 5-15 所示。

图 5-14　自由式构成

图 5-15　倾斜式构成

6. 组合式构成

组合式的版面结构设计是将单项系列包装主要展示面的主题图形元素,通过由个体到整体的组合摆放,形成系列包装拼合后的一幅整体画面,如图 5-16 所示。

图 5-16　组合式构成

5.3　系列化包装版面设计的原则

（1）主题概念清晰,如图 5-17 所示。

（2）内容与形式协调,如图 5-18 所示。

（3）艺术性表现,如图 5-19 所示。

图 5-17 VS 染发产品系列包装

图 5-18 茶包装

图 5-19 饮料包装

(4) 系统性表达,如图 5-20 所示。

图 5-20 开窗包装

5.4 系列化包装版面设计的表现技法

1. 统一商标

商标是包装设计中既关键又重要的共性因素之一,常常成为系列表达的中心。系列包装上反复出现商标形象,形成统一商标的包装系列化,利于提高市场竞争力,如图 5-21 所示。

图 5-21　统一商标

2. 统一牌名

将一个企业经营的各种产品统一牌名,形成系列产品,可以争取市场,扩大企业的知名度与产品销路,如图 5-22 所示。

图 5-22　统一牌名

3. 统一文字

在包装的系列化设计中,文字的统一至关重要。单是字体统一也可达到系列化效果,如图 5-23 所示。

图 5-23　统一文字

4. 统一色调

根据产品的不同特征,确定一种色调作为系列化包装的主调色,使顾客单从色彩上就能直接辨认出是什么类别的产品,如图 5-24 所示。

图 5-24　统一色调

5. 统一装潢

商品外表的修饰是着重从外表的、视觉艺术的角度来探讨和研究问题。装饰材料的选用、配置和设计也很重要,如图 5-25 所示。

图 5-25　统一装潢

6. 统一造型

包装造型设计是包装整体设计的载体。优美的造型设计为包装的视觉传达奠定了良好的基础,是优秀包装设计的关键所在,如图 5-26 所示。

图 5-26　统一造型

7. 统一使用对象

使用对象主要是商品的销售对象,如女性化妆品系列化(图 5-27),儿童食品、儿童玩具、儿童服装系列化(图 5-28)等。

图 5-27　女性化妆品系列

图 5-28　儿童食品系列

8. 组合包装

组合包装有同类产品的大小量包装,有不同产品的一组包装。成组、成包产品包装方便了消费者,增加了产品销售量,如图 5-29 所示。

图 5-29　组合包装

总之,系列包装版面设计往往不是单一元素的统一,而是将多种元素统一其中。在统一中求变化,在多样中求整体。如果版面设计以追求变化为主要倾向,应该找寻合理的表现方法进行统一、协调的整体化处理。

5.5　项目训练：系列包装设计

此项目训练的目标是通过市场调查,了解几种市场上最有名的系列包装,研究系列包装设计的方法。通过研究、学习,提高学生的综合设计能力,增强创新意识。

在商品竞争日趋激烈、产品不断更新的商品化时代,产品的包装不能滞后;不及时更新包装,会影响产品的销量。通过市场调研,选择一类商品的包装进行改进,或者重新设计。

针对上述任务,需要掌握系列包装的相关知识;通过市场调查,确定本次包装设计的内容。进一步调查本产品,详细研究其特性、使用对象、销售方式、原有包装情况、同类商

品包装特点、产品包装改进设计方向等。

1. 设计要求

（1）提交市场调研报告一份，确定系列化包装设计的策略，绘制设计方案草稿，确定设计表现形式。字数不少于1000字。

（2）完成一套系列化产品包装设计，要有完整的系列化和统一性，体现包装设计实用性、商业性、艺术性的结合，单件不少于3件。

（3）根据设计草图，在计算机上制作出效果图，分辨率300dpi，格式JPG或TIFF。

（4）调查报告存电子文档，有版面编排、设计说明等，再用A4纸打出样本。

（5）按照实物大小制作成包装样品，将实物的效果拍摄出照片。

2. 参考图例

（1）选择抽象的、几何形的、充满现代感的时尚流行元素作为设计语言来表达产品，用于设计时尚饮品、休闲食品、婴幼儿用品（服饰、彩铅、玩具等）、休闲服饰等，如图5-30所示。

图5-30　儿童食品包装

（2）强调文化底蕴、民族风格、地方特色，将传统元素、形象、符号运用于现代设计中，用于设计传统绿茶、西式红茶、咖啡、酒水、旅游纪念品、文具类、保健品、礼品等，如图5-31所示。

图5-31　茶叶系列包装

（3）强调个性化的设计，选择表现个性的冲击力强的视觉元素作为设计语言来表达产品，用于设计个性化的日用品、户外用品、情趣生活饰品、宠物用品、游戏玩偶等，如图5-32所示。

（4）设计说明书要有封面，可以是单页合订，也可以是折叠的册子，如图5-33所示。

图 5-32　干果系列包装

图 5-33　合订册和折叠册

5.6　网购包装

　　要大力弘扬勤俭节约的中华民族优秀传统,广泛开展绿色衣食住行宣传,推动生活方式和消费模式向简约适度、绿色低碳、文明健康的方向转变,拒绝奢华和浪费。鼓励推行绿色衣着消费,推广应用绿色纤维制备、高效节能印染、废旧纤维循环利用等技术的衣着制品。大力推广绿色有机食品、农产品,引导消费者合理、适度采购、储存、制作食品和用餐。市场化配置是引导各类资源要素向绿色低碳发展集聚的有效方式。推进自然资源资产交易平台和服务体系建设,构建统一的自然资源资产交易平台。有序引导文化和旅游领域绿色消费。积极践行"光盘行动",坚决制止餐饮浪费行为,促进绿色低碳产品推广使用,努力使厉行节约、环保选购、重复使用、适度消费在全社会蔚然成风。

　　随着网络迅速发展,产生了一种全新的消费与购物方式。客户非常看好网上购物快捷、实惠的特点。如何提高网购商品的包装显得非常重要。客户通过网络视觉选中商品,网站将物品完好无损地送到客户手中,因此网购包装给包装设计者提出了新的课题。

　　基于现代网购的特点,在传统包装的基础上还要具有便于小件、多件运输,方便配送、携带,抗挤压、冲击,美观大方,成本低廉的特点。下面通过实例来分析。

1. 产品包装

　　"三只松鼠"是网络购物包装中比较成功的案例。三只松鼠电子商务有限公司成立于2012 年,是一家以坚果、干果、茶叶等森林食品的研发、分装及网络自有 B2C 品牌销售的

现代化新型企业。它以其独特的销售模式与生动并具有特色的包装，在2012年"双十一"当天，销售额在淘宝坚果行业跃居第一名，日销售近800万元。该公司根据产品与品牌形象设计了产品的内部包装，同时推出了体量更大、方便运输的包装箱，如图5-34所示。

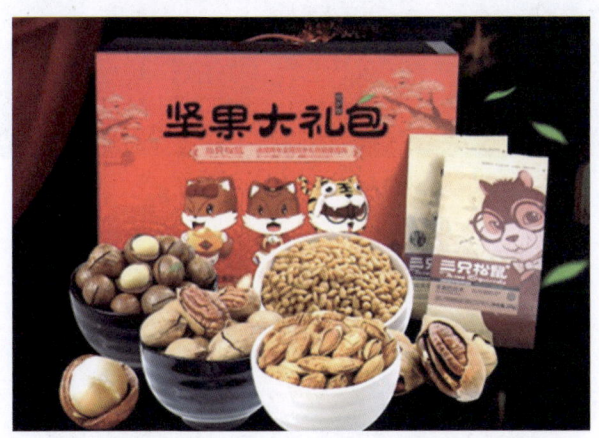

图 5-34　坚果大礼包

公司配合节日推出了符合品牌形象的节日大礼包，这类礼包突出了品牌价值，如图5-35所示。包装中处处超过期待，充满了乐趣和惊喜，将品牌的精致与精益求精渗透到每一个细微和点滴之处，让顾客有着强烈的惊喜和满足感。完美是品牌的符号和精髓，由此形成强大的渗透力，征服、吸引和打动每一颗热爱品质、崇尚完美的心。

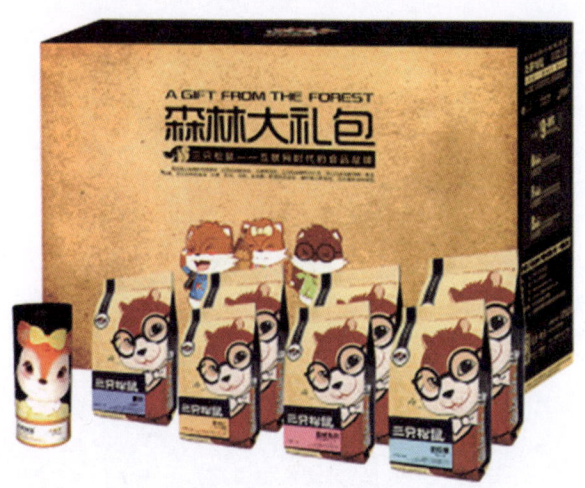

图 5-35　森林大礼包

"三只松鼠"具有品牌特征的箱式包装在B2C网络销售模式下便于运输打包，在包装美观的基础上注重品牌效益与实用功能，有效、快速地使产品到达消费者手中。按照网上消费者的订购，厂家可以直接将产品包装，然后通过物流到达消费者手中，省略了商店销售的中转，如图5-36～图5-38所示。

"三只松鼠"的内部产品包装内容风趣幽默，品牌形象突出明显，密封的内部包装袋方

图 5-36　为运输打包

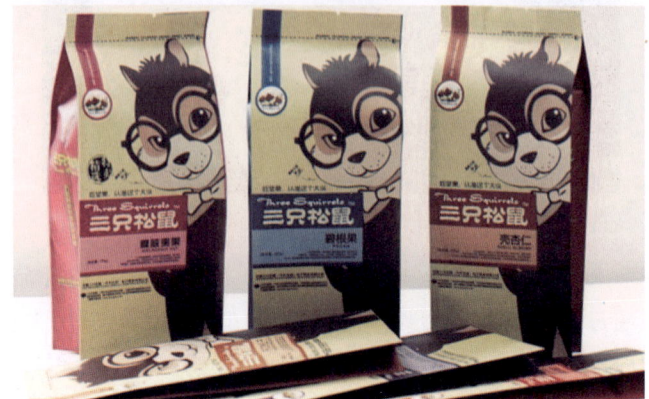

图 5-37　产品系列化包装

图 5-38　产品说明

便携带、运输,为商品流通提供了便利。而且通过图案与文字表达了商品的卖点,使其更加具有竞争力。

2. 网站包装

在互联网销售模式下,网购受到绝大多数年轻人的青睐,对于网购环境提出了更高的要求。网购网站的美观效果、实际功能也直接影响产品的销售情况。如今,销售网站之多之杂前所未有,如何在众多的网购销售网站中脱颖而出,树立自己的品牌,包装网购网站也如包装产品一样成为包装体系中不可或缺的一部分。

MUJI(无印良品)是大家熟知的品牌,在结合实体店销售的同时,其网站也符合整个品牌禅宗式的设计主张,简洁明快。通过对本品牌商品的拍摄宣传,对自己的品牌、网站、商品进行了有效的包装。MUJI保持扁平化的设计理念,去掉网站上冗余的装饰效果,让品牌的特色与商品的信息成为网站的核心,突出了本品牌的产品地位,与MUJI的实体店形成很好的呼应,如图5-39所示。

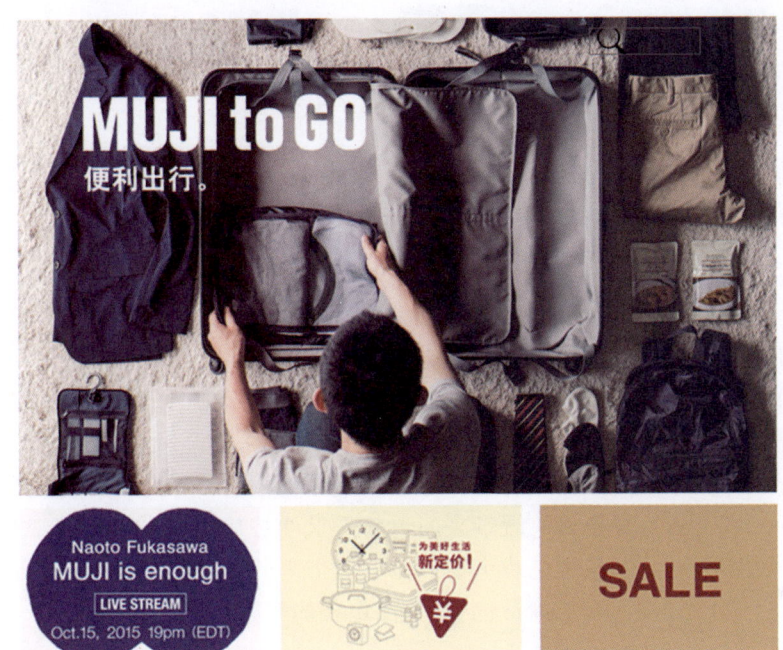

图5-39　MUJI(无印良品)的官网

一个优秀的销售网站,首先要突出品牌形象,其次要突出其商品较之其他商品的优越性,最后需要商品与商品之间合理的布局,明确的分类可以让顾客更加方便地寻找需要的产品,达到网站包装的实际功能,如图5-40所示。

相较于实体包装,网站包装对于应用性的要求相对降低,对产品的美观程度要求变高,如何让自己的产品在网站上看上去更"美",更让顾客有购买的欲望成为网站包装设计的主要出发点。产品的优势信息成为主导,配以精美的产品摄影作品,极大地影响了产品的销售情况。结合平面构成中的理论进行合理的排版,自然可以让包装后的网站从其他网站中脱颖而出。

图 5-40　网购网站

5.7　包装私人订制

结合当代网络销售与现实市场销售状况，为某品牌服装设计网购运输包装以及该品牌产品的网站包装效果。要求符合该品牌文化特点，便于运输，以及符合包装所需要的所有基本特点。

包装行业承受着来自内、外环境的多重碰撞和冲击。数字化信息传播媒介兴起对于包装媒介的冲击，经济发展趋势放缓带来的包装需求增势放缓，各项绿色"禁令"带来的针对性领域包装急降，以及中低端包装市场产能过剩带来的"殊死"竞争，包装行业的自身问题仍亟待解决。由此看来，除了批量包装，个性包装的私人订制终将走俏。

5.7.1　甲方沟通、调研

作为包装的私人订制，与客户深入沟通是不可或缺的重要组成部分。要求设计师立刻捕捉到甲方对包装的诉求，突出甲方自我的价值追求，制作出包装的个性与特色。订制包装相较于普通产品包装，对客户更具有针对性，所设计的包装产品相较于传统包装更加具有趣味性，符合甲方的需求。

同样，市场调研的目的要根据产品与甲方的营销策略来确定。例如，新出设计方案在还没有投入市场时，就需要对市场做充分、全面的了解，与甲方深入沟通，使双方达成共识，再以相关的市场为切入点，调研新产品销售情况，对市场竞争对象、相同或类似产品的种类及其包装设计的状况进行分析比较，获取第一手资料。

根据产品、市场特点、经费及其他各方面的因素，确定与包装设计相关的调研内容，一

般分为市场的营销特点与产品销售潜力,竞争对手的基本情况与同类产品的特性;了解私人订制的基本情况,如年龄、经济收入、文化教育等;调研市场相关产品与自身产品的基本情况,包括品牌情况与知名度、好感度、信任度,产品的价格、质量、销售方式,包装设计以及加工工艺等方面。

在对市场进行大量调研的基础上,汇总产品包装设计涉及的市场、消费者等方面的信息,对调研进行客观的整理、归纳、总结与分析,提出结论性意见,以及在设计中要解决的问题,制订出新产品的包装策略,为下一步的包装定位设计做准备。

5.7.2 私人订制设计定位

1. 品牌定位

品牌的包装是一种文化,更是一种产品形象。它经过匠心独运的创意设计,形成产品的意象,成为消费者感性选择的对象。

产品品牌的定位要求是:在包装画面上突出品牌及其色彩、图形和字体形象,如图 5-41~图 5-43 所示。

图 5-41　突出图形

图 5-42　突出文字

图 5-43　突出色彩

119

2. 产品定位

商标牌号定位，表明是谁家生产的；产品定位，要反映出是什么产品，是新型产品还是传统产品，有什么特色等；消费者定位，明确是为谁生产的，销售给谁，属于什么阶层、群体，是针对国内市场还是国外市场等。定位的这三个方面又分为若干个小的部分。

（1）产品类别定位：类别定位就是让消费者得到十分明确的而不是模棱两可的信息。有些产品之间区别很小，设计时更应精心构思，务必使其与其他产品区分开来。

（2）产品档次定位：档次定位恰当，可以确切地体现产品的价格，如图5-44所示。

图5-44 产品档次定位

（3）产品特色定位：由于产品的原材料、产地、生产工艺、使用功能、造型、色彩等各不相同，各有特点，因此在纸质包装的视觉信息设计中应该强调这些特点，以区别于其他同类产品，如图5-45所示。

图5-45 产品特色定位

（4）产品功能定位：不同的产品有不同的使用功能。为了有别于其他产品，可突出产品的使用功能，如图5-46所示。

（5）产品外形及包装定位，如图5-47所示。

3. 消费者定位

应考虑消费者的民族、习惯、收入、年龄层、文化层、购买力，以刺激其购买欲。现代包装设计的定位通常是通过品牌、产品和消费者这三个基本因素体现出来，但在多数情况

图 5-46　产品功能定位

图 5-47　产品外形定位

下,每一件包装设计只突出其中的一个重点。或者突出品牌定位,其他内容放到包装的侧面或背面;或者突出产品定位或消费者定位。因为产品包装的展示面有限,不可能面面俱到,内容过多,易使画面拥挤,不如突出某一方面,效果更强烈,如图 5-48 所示。

图 5-48　个性化设计

最终产品的包装要满足各方面的需求,但是,既然作为私人订制包装,应将甲方的诉求放在首位,对其品牌要有深刻的理解,并融入所设计的包装中。同时,为了区别于普通包装,要求订制包装更加具有趣味性,更加吸引购买者。

(1) 初步探讨设计方案：与委托客户沟通,了解其要求;对市场深入调研;详细分析产品特性,了解产品特点、功能及相关信息,明确商品定位,如图 5-49 所示。

(2) 确立设计方案：选定产品容器;确定产品包装尺寸;选用包装材料。

(3) 确立包装装潢设计：选择标准字体、基本文字、说明文字、装饰图形和图片,制订

图 5-49　户外配餐包装

色彩计划。

（4）将设计方案与私人沟通，包括面谈和网通，根据其意见改进、确立设计方案。

（5）印刷和加工方案。

（6）选择配送形式。

4．包装禁忌

（1）包装不思更新、改进。

（2）包装千篇一律，缺乏新意。

（3）产品过度包装。

（4）产品的包装不重视配套和系列化设计。

（5）网上视觉与实物不符，不能发货与配送。

模块 5 课程思政

（扫描二维码可下载使用）

模块 6

包装设计计算机实训

6.1 项目训练:使用"包装魔术师"软件制作纸盒实例

了解盒型设计的基本工作流程;了解不同设计软件的特点。能够运用 ArtiosCAD 软件进行盒型生产流程设计;能够运用其他设计软件进行盒型基本设计与输出;能够掌握其他设计软件的操作方法。提高学生的综合设计能力;增强协作能力。

为企业设计一款折叠纸盒,需完成结构设计、装潢设计、拼版设计、3D 成型设计等盒型生产流程。

针对上述任务,要实现设计盒型生产流程,可选择不同的盒型结构设计软件,包括 Esko-Graphics 公司的 ArtiosCAD、广州中为公司的 Packmage、方正公司的 ePack 等。合理地选择包装设计软件来完成盒型生产流程设计,能缩短周期,提高工作效率。以下以 "Packmage 包装魔术师"设计软件为例实施该项目。

1. 认识"Packmage 包装魔术师"设计软件

Packmage 的中文名为"包装魔术师",是由广州中为计算机有限公司研发的折叠纸盒设计软件。该软件包含的功能模块有盒型库、参数化设计、CAD 绘图、3D 模拟成型、拼大版。软件目前提供中文简、繁体版和英文版。

1)盒型库

"包装魔术师"分为系统自带盒型和用户自定义盒型。系统自带盒型用于参数化设计;在用户自己建立的盒型库中,其盒型来源于其他 CAD 软件,或是在"包装魔术师"的 CAD 绘图模块中被绘制,并在"包装魔术师"的 CAD 绘图模块中被 3D 成型定义,不能用于参数化设计,可用于 3D 和拼大版。

2)盒型参数化设计

"包装魔术师"使得非结构创新型盒型设计最为简单、快速和标准化。系统自带的盒型都可以进入这个盒型参数化设计模块,只要输入长、宽、高、纸厚数据以及其他某些因盒型而异的必要信息后,盒型结构图即被设计出来。包装盒展开图可以导出为 PDF、DXF 等矢量格式,供 Photoshop、Illustrator、CorelDRAW、AutoCAD 等软件使用。

3)CAD 绘图与 3D 定义模块

"包装魔术师"的思路是将绝大多数常用的盒型收纳其中,但毫无疑问,有许多盒型结

构是在这个范围之外的,或者是要由设计师适度修改。此类需求由其 CAD 绘图和 3D 定义模块来实现。从其他 CAD 软件得来的 CAD 文件也可以被导入,进入拼大版;经过 3D 定义后,还可以观看 3D 视图。

4）3D 模拟成型

设计师可以随时把设计稿导入"包装魔术师",与结构图恰当对位之后,3D 彩样效果立即呈现。

5）拼大版

拼大版模块实现将单个的刀模图形与设计图像对位,然后对刀模图形拼版,之后由软件将设计稿渲染到每一个刀模图形上,最终获得刀模板和印版所需的文件。这样,提高了工作效率和准确性,并确保刀模文件与印版文件的一致性。软件提供智能拼版、阵列和手工拼版 3 种工作方式。

2. 盒型设计操作过程

一般情况下,有了包装盒的长 L、宽 W、深 D 这 3 个尺寸,就可以用"包装魔术师"的标准盒型库快速生成所需的包装盒。

1）产品包装尺寸

现在要设计一个药品包装盒,药品本身用 pp 材质瓶装,围上说明书后的尺寸是 29.5mm×29.5mm×54mm。选择比较常见的管形飞机盒,设计纸盒的长(L)与宽(W)大于一张纸的厚度就够了,盒深(D)大于两张纸的厚度即可。盒深因为盒盖和盒底上下均有两片防尘翼,所以要加上两张纸的厚度。如果纸盒尺寸过大,在运输过程中容易被压坏、变形、破裂,特别是盒子的角。若盒子大小合适,负重将压在 pp 瓶上。通常情况下,pp 材质比盒子坚固得多。选择 250g 灰卡纸（纸厚是 0.3mm）,所以盒子的尺寸是 30mm×30mm×55mm。

2）盒型库导入盒型

根据客户需求,选择盒型 FF008a,如图 6-1 所示。

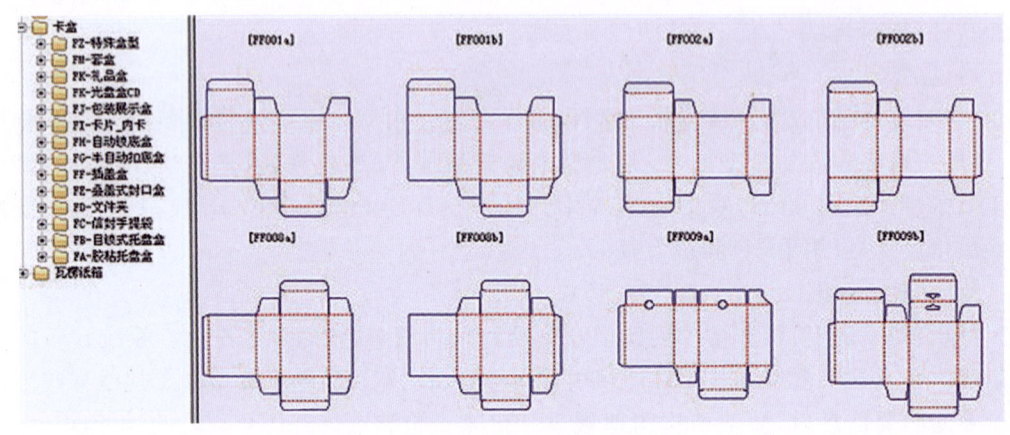

图 6-1　盒型库

3）输入长、宽、高等主要参数

打开盒型后,系统的初始值和结构图如图 6-2 所示。

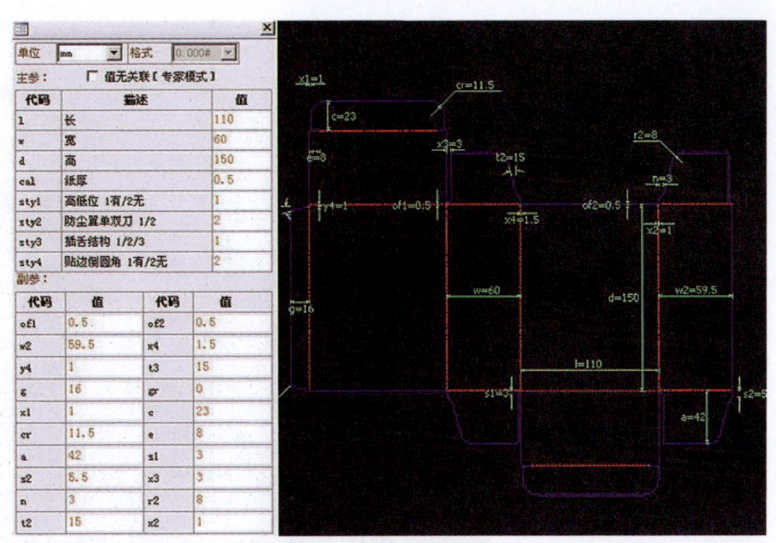

图 6-2　盒型结构

在"主参"区域,输入对整体结构从逻辑上来说起决定性作用的参数值(单位为 mm):长(l)＝110,宽(w)＝30,高(h)＝150,高低位(sty1)＝1,防尘翼单双刀(sty2)＝2,纸厚(cal)＝0.5,并根据具体要求设定和调整相关参数。

4) 局部尺寸调整

一般情况下,输入主参数即可完成盒型结构的设计,但是不排除在一些特殊情况下需要对细节进行更多的调整。这些修改的参数在"包装魔术师"里被定义为"辅参"。"包装魔术师"根据对盒型结构的研究,对盒型结构的合理性进行了基于各种复杂的数学和程序逻辑的判断,软件提供了一种解除约束的模式。该模式通过选中"值无关联(专家模式)"复选框来打开。在该模式下,软件的约束体系不再生效,可以对各参数任意修改。

本例设置:t2＝10,r2＝0,c＝10,cr＝5,g＝9,x1＝0,其他值不变。这里修改的 c 和 g 值主要是为了拼版省纸,t2、r2 和 x1 是为了方便装刀(做刀模板)。

最终的参数和结构图如图 6-3 所示。

5) 3D 模块检查设计效果

单击工具栏中的 3D 图标,进入 3D 模拟成型界面。"包装魔术师"的 3D 模块能够从任意视角查看盒型,视图可以全视角旋转,如图 6-4 所示。

6) 局部检查结构图

全视角查看盒型图也可以通过局部放大,检查细节的合理性,如图 6-5 所示。确定结构设计无误后,关闭 3D 视窗,回到盒型参数化设计窗口。选择"文件"→"保存/导出"菜单,选择 zwbox 格式。这是"包装魔术师"的自有格式,存储了盒型结构和参数值,可被重复调用。此时导出该格式,以备后续使用。

7) 导出结构图供设计师进行平面设计

选择"文件"→"保存/导出"菜单,导出结构图的矢量 PDF 文件(实际尺寸)。该文件可被 Illustrator、Photoshop、CorelDRAW 等设计软件调用,用于平面设计。

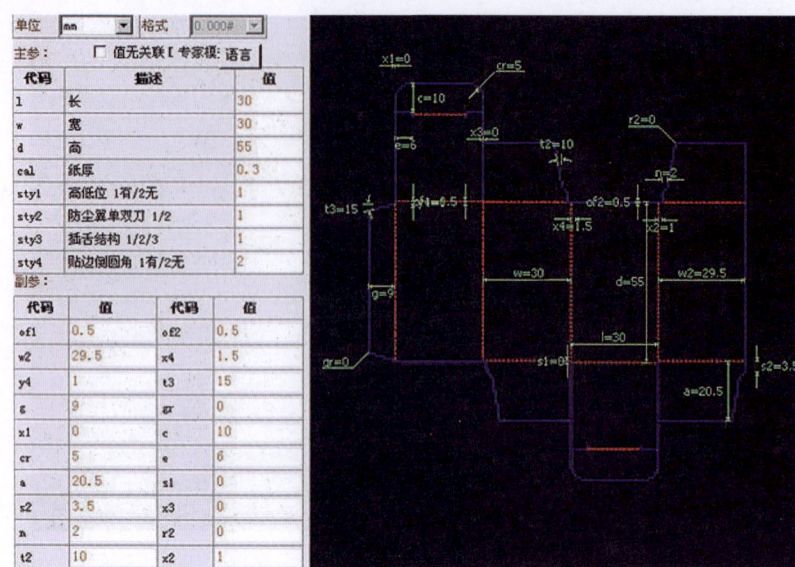

图 6-3　局部尺寸调整对话框

图 6-4　盒型 3D 效果

图 6-5　盒型细部

8）将平面设计稿导入"包装魔术师"查看 3D 效果图

为了检查、优化平面设计,需要知道按照所设计的平面稿生产出的成品的外观究竟是怎样的。单击"贴图"按钮,进入"贴图"功能界面,完成贴图操作,如图 6-6 所示。

（1）先在"材质选项框"中选择材质的清晰等级（分较差、中等和高清 3 个等级。其中,高清等级保证 3D 成型的清晰度与设计原稿一致,另两个等级则有压缩）。

模块 6　包装设计计算机实训

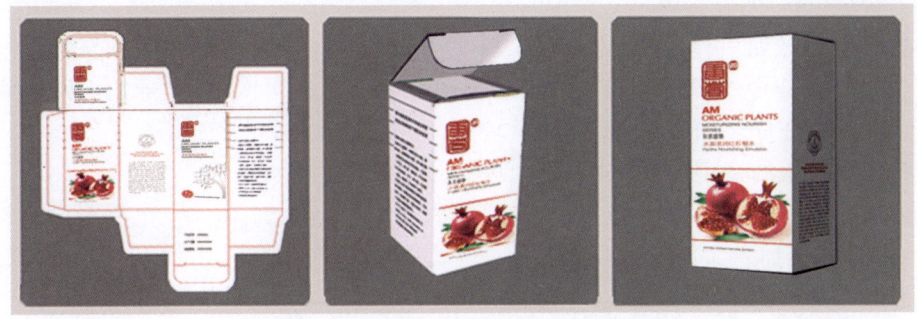

图 6-6　盒型平面图和 3D 效果图

（2）单击"贴图"按钮，将平面设计稿导入右侧的"贴图列表"。

（3）在"面列表"中圈选所有面（也可以按 Ctrl＋A 组合键选择所有面），再在"贴图列表"中选择刚才导入的设计稿，设计稿就被导入贴图场景。在该场景中，将设计稿与结构稿合适对位。

（4）单击工具栏中的"预览"按钮，可以看到按照刀线将边角切除后的平面视图。

（5）单击"确定"按钮，即完成贴图的确认。单击"导出"按钮，将整个信息导出 xml 文件存储起来（包括盒型文件、盒型各项参数、贴图文件、贴图相对位置等）。在需要的时候，通过"导入"，将现在存储的文件集导入贴图视窗，从而还原此时的工作内容。

（6）单击 3D 按钮，进入 3D 视窗界面。这时看到的 3D 图像即为模拟经过印刷、模切后的成品视图。

9）将设计稿导出供客户评审

在 3D 界面中，按 F4 键可以将成品视图导出并存放在某一个定格的视图文件中，供客户评审。

10）拼大版

在主功能窗口中，单击"排版"按钮，进入拼大版的功能窗口。在该功能窗口中输入某一个纸张规格，然后单击"拼版"按钮，软件即可自动完成拼版计算。在本例中，因盒型的尺寸较大，大全开的纸仅能排下一个，为此可寻找特规纸。操作步骤是先选择参考线工具，然后为盒型的边缘画出参考线，再选取裁切工具，并沿参考线内侧框选区域，软件自动在考虑咬口、版尾等参数的条件下得出特规纸尺寸和拼版图，如图 6-7 所示。

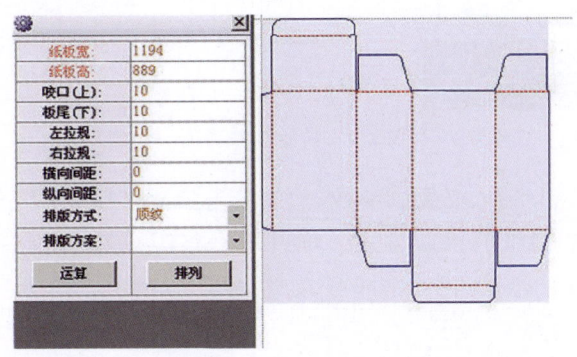

图 6-7　特规纸尺寸和拼版图

127

11）特规纸拼版图

单击"导出"按钮，可以导出本拼版文件的 PDF 文件。选择"拼大版预览"选项，软件将按照"贴图"操作中的设计稿和对位信息把图片贴上来。再次单击"导出"按钮，可以导出含图像信息的 PDF 文件。

（1）把要拼版的盒型加入待拼版盒型列表。

"包装魔术师"允许多盒型搭版。在主工作窗口中单击 按钮，就把当前编辑的盒型加入待拼"盒型列表"，如图 6-8 所示。

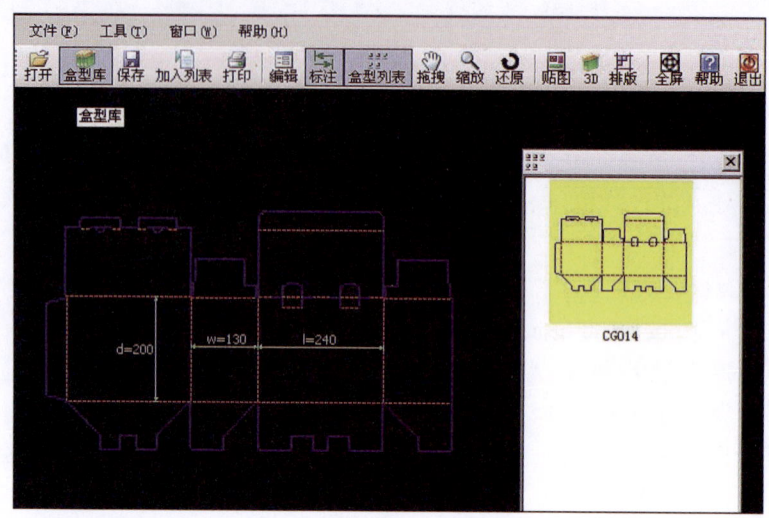

图 6-8　盒型库与盒型列表

（2）拼版。单击 按钮，进入拼版功能窗口。在"盒型列表"中双击一个盒型，该盒型即进入拼版工作界面，如图 6-9 所示。

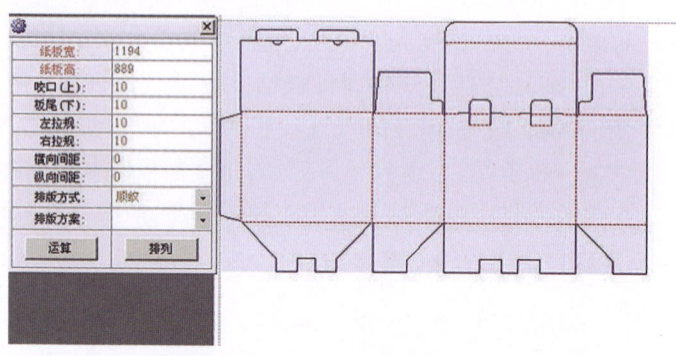

图 6-9　拼版工作界面

（3）在拼版参数窗口输入必要的参数，然后单击"运算"按钮，系统即计算出所需纸张的情况，但这不是最节约纸的拼版方式。可以用 Cut 工具 得到特规纸。选择 Cut 工具，然后框选合适尺寸的纸张，再双击即可，如图 6-10 所示。

（4）查看纸张利用率。

拼版完成后，单击工具栏最右边的按钮 ，统计信息，如图 6-11 所示。

模块 6　包装设计计算机实训

图 6-10　最节约纸的拼版

图 6-11　纸张利用情况

拼版功能还包括多盒型搭版、手工调整拼版、导出拼版图为 DXF 文件等功能。

6.2　项目训练：使用"Packmage 包装魔术师"软件制作手提纸袋

此项目训练的目标是能够借助包装制图软件工具调用图例进行设计。依照图例，通过计算机设计完成手提袋效果图。通过项目训练，增强学生的实际操作能力，提升其环保意识、商品意识和审美情趣。

环保购物袋可循环使用，丢弃后容易在自然条件下分解，不会给环境带来污染。提倡使用纸质手提袋是环保的需要，也是商业的需求，下面利用计算机完成手提袋的设计。

打开"包装魔术师"软件，然后在盒型库中调用手提袋制图并选择型号。可以根据需要调整尺寸，并进行包装盒效果图制作。根据型号尺寸完成手提袋效果图制作，可提高工

作效率，节约大量时间。

（1）在"包装魔术师"软件中，可以快速找到设计手提袋的包装模板。在"包装魔术师"的盒型库中搜索"手提袋"，就可以找这些盒型，如图6-12所示。

图6-12　手提袋盒型库

（2）选取其中一个手提袋盒型，然后在参数化面板中进行参数化设计。只要输入长、宽、高等参数，就可以得到展开图。选取FC001，设置长＝220，宽＝50，高＝280，得到展开图，如图6-13所示。

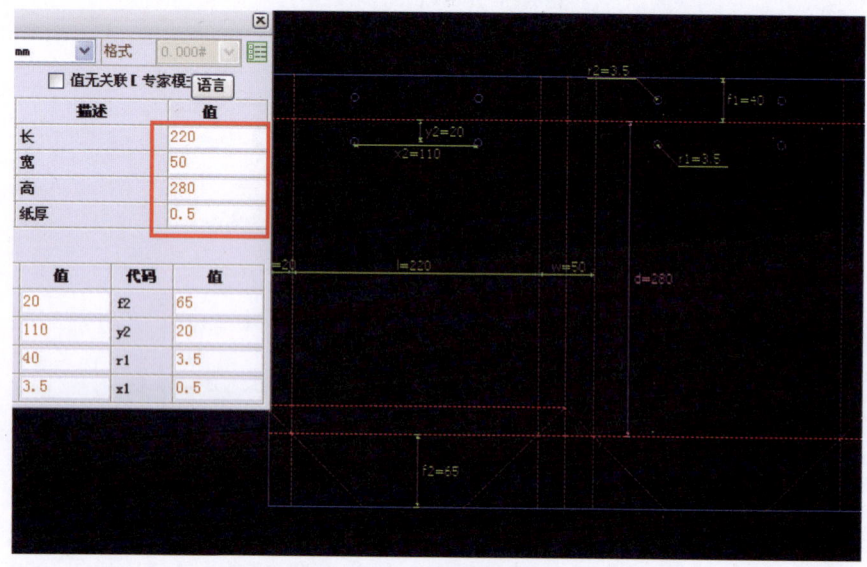

图6-13　手提袋展开图

（3）事先在Photoshop软件中设计好手提袋的平面图，并将图贴上，如图6-14所示。

（4）查看效果图，如图6-15所示，看到立体效果。根据客户要求修改设计，不必印刷后再修改，避免浪费时间和材料。

优秀手提袋图例如图6-16～图6-18所示。

模块6 包装设计计算机实训

图 6-14 手提袋贴图

图 6-15 手提袋立体效果图

图 6-16 印刷成品图

图 6-17 创意手提袋

131

图 6-18　计算机设计手提袋效果图

6.3　项目训练：使用"犀牛"软件制作容器效果图

此项目训练的目标是掌握"犀牛"软件工具的使用方法，了解"犀牛"软件建模基本操作过程；能够运用"犀牛"软件制作包装容器。通过项目训练，提高学生的综合设计能力，增强实际操作能力。

制作一个包装容器效果图，如香水瓶的制作效果图；或者根据提供的素材创建容器效果图；或者根据设计师设计出的效果图图样要求，用计算机快速完成效果图。

针对上述任务，要实现 3D 成型效果设计，应合理地选择包装设计软件，以缩短周期，提高工作效率。下面用"犀牛"软件完成容器效果图。

"犀牛"软件（Rhino）是由美国 Robert McNeel 公司于 1998 年推出的一款基于 NURBS 的三维建模软件。该软件小巧，但功能强大。"犀牛"软件包含所有的 NURBS 建模功能，用起来非常流畅。建模后可导出高精度模型给其他三维软件使用。

1. 项目要求

用"犀牛"Rhinoceros 5 软件制作香水瓶效果图，如图 6-19 所示。

图 6-19　香水瓶效果图

2. 操作步骤

（1）打开 Rhinoceros 5 软件，进入"犀牛"Rhinoceros 5 软件主界面。

（2）确定并锁定中轴线，然后利用"圆角矩形"工具画出底座形状，如图6-20所示。

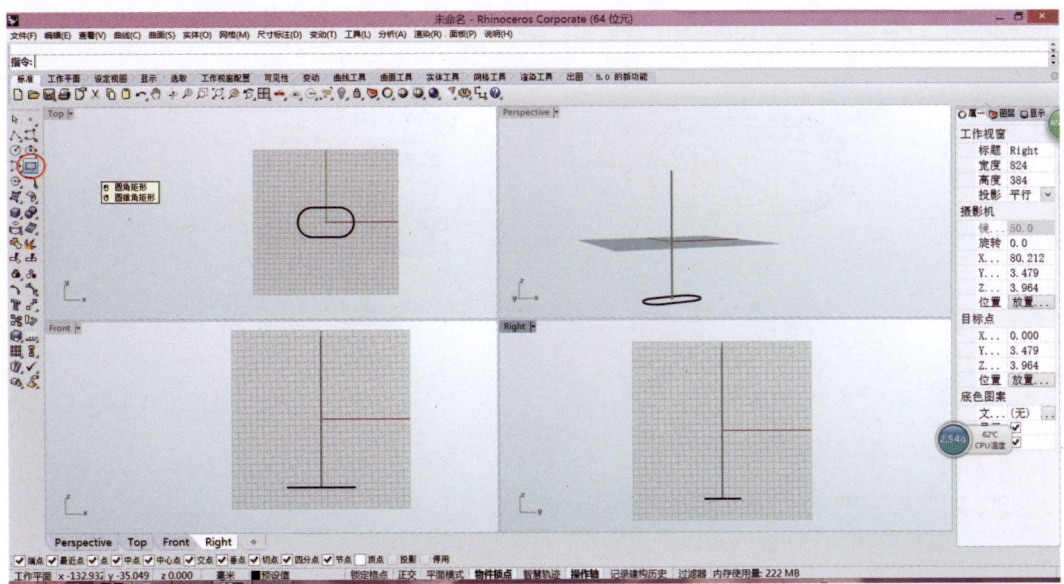

图6-20　确定香水瓶底座

（3）利用"直线挤出"工具确定高度并做出大体形状。利用"圆角"工具对顶部和底部进行倒圆角，如图6-21所示。

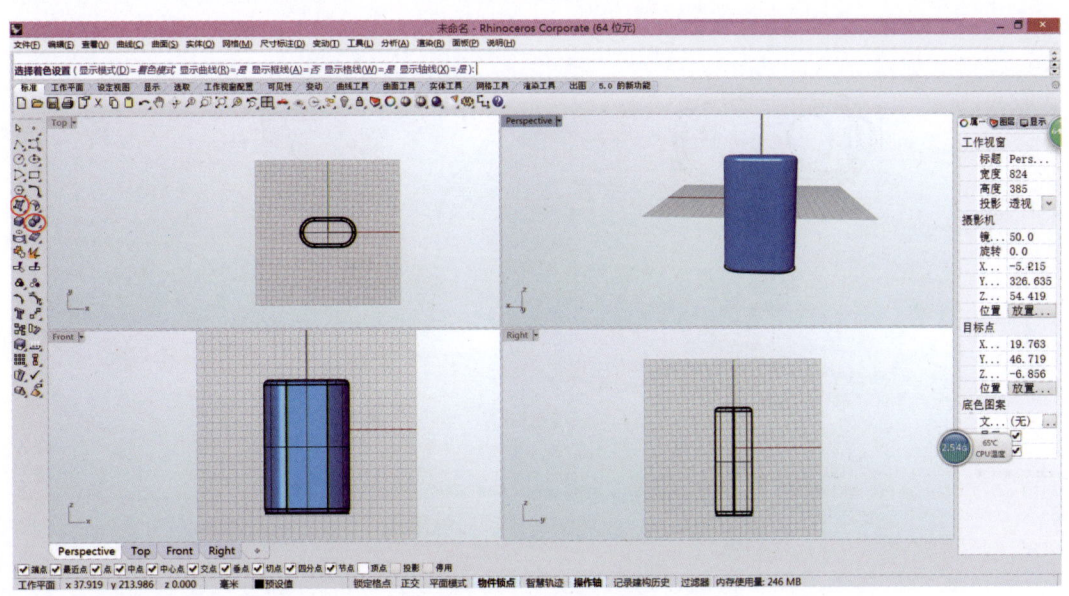

图6-21　确定香水瓶体积

（4）利用"球体"工具画出球体的具体位置，再利用复制、粘贴功能做出另外两个球体，最后调整大小，如图6-22所示。

（5）利用"布尔运算联集"工具将3个球体以及圆角矩形相连接。利用"圆角"工具对

133

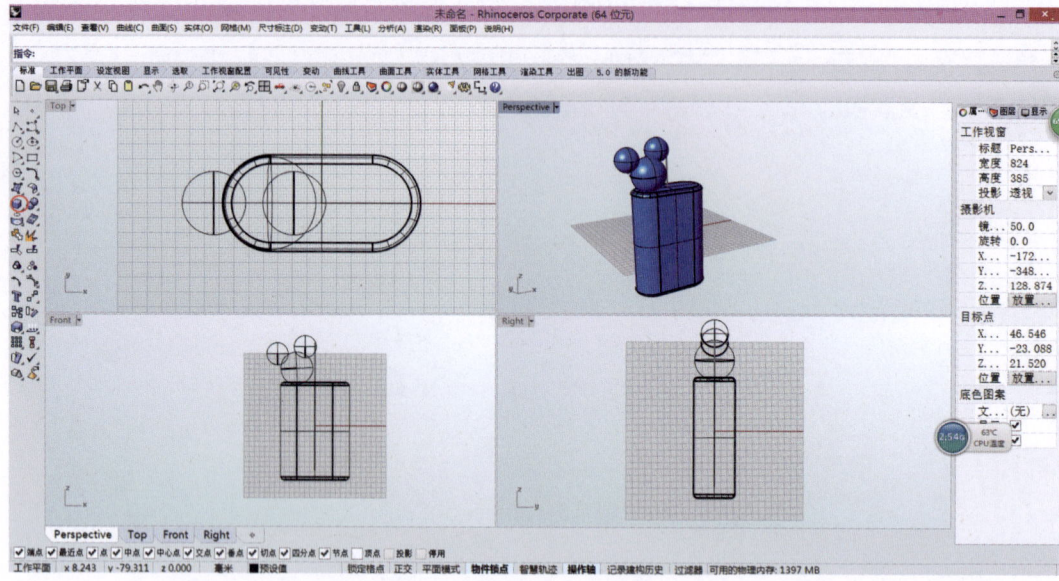

图 6-22 创建 3 个小球体

整体倒圆角,其效果如图 6-23 所示。

图 6-23 调整完成后的效果图

(6)还可以为效果图变换颜色,并且变换视角观看各个角度;也可以将容器模型导入 KeyShot 软件中。

优秀容器图例如图 6-24 所示。

模块 6 包装设计计算机实训

图 6-24 优秀容器图例

6.4 项目训练：使用 KeyShot 软件制作礼品盒效果图实例

此项目训练的目标是掌握 KeyShot 软件工具的使用方法，了解包装盒效果图渲染操作过程；能够运用 KeyShot 软件进行包装盒效果图的渲染。通过项目训练，提高学生综合设计能力，增强其实际操作能力。

根据"犀牛"软件建模得到包装建模，再根据提供的素材渲染包装盒效果图。设计师设计出效果图图样，要求学生按下述步骤完成渲染。

针对上述任务，要实现 3D 成型效果设计，应合理地选择包装设计软件，以便缩短周期，提高工作效率。下面利用 KeyShot 软件进行包装盒效果图制作。

KeyShot 意为 The Key to Amazing Shots，是一个互动性的光线追踪与全域光渲染程序，无须复杂的设定，即可产生相片般真实的 3D 渲染影像。KeyShot 是一款渲染软件，相对于其他制作效果图的方式，它需要建模软件的支持，前期要用其他建模软件建立要渲染的包装模型。在渲染方面，KeyShot 软件的即时渲染效果十分突出，拥有大量的材质，以及丰富的色彩背景。由于软件运算方式不同，KeyShot 软件可以比其他渲染工具更快地渲染出能满足要求的效果图。

1. 项目要求

根据效果图使用的素材（模型）制作礼品包装盒效果图，如图 6-25 所示。

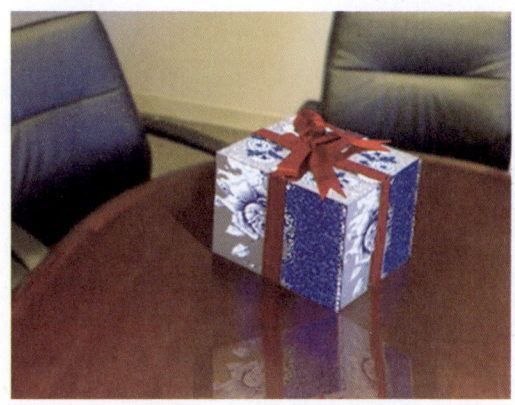

图 6-25 效果图图例

2. 操作步骤

（1）打开 KeyShot 软件，进入 KeyShot 操作界面，如图 6-26 所示。

图 6-26　KeyShot 操作界面

（2）打开建好的模型文件，如图 6-27 所示。

（3）选择需要的 3D 文件格式 。

（4）导入空白模型，并且确定模型的位置、大小、方向等，如图 6-28 所示。

图 6-27　打开文件　　　　图 6-28　"KeyShot 导入"对话框

(5) 成功导入模型后,加入材质,如图 6-29 和图 6-30 所示。

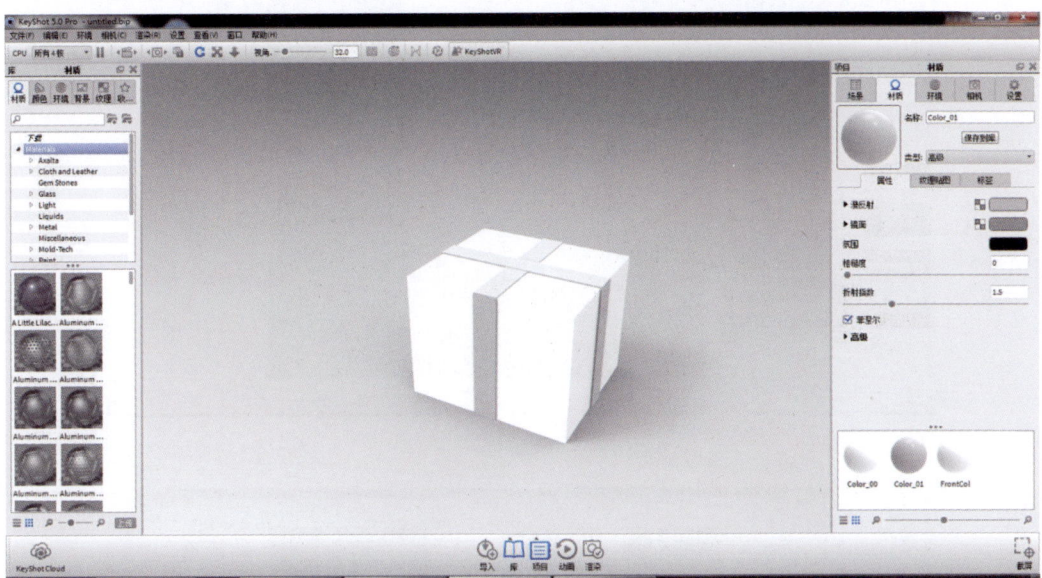

图 6-29　导入模型

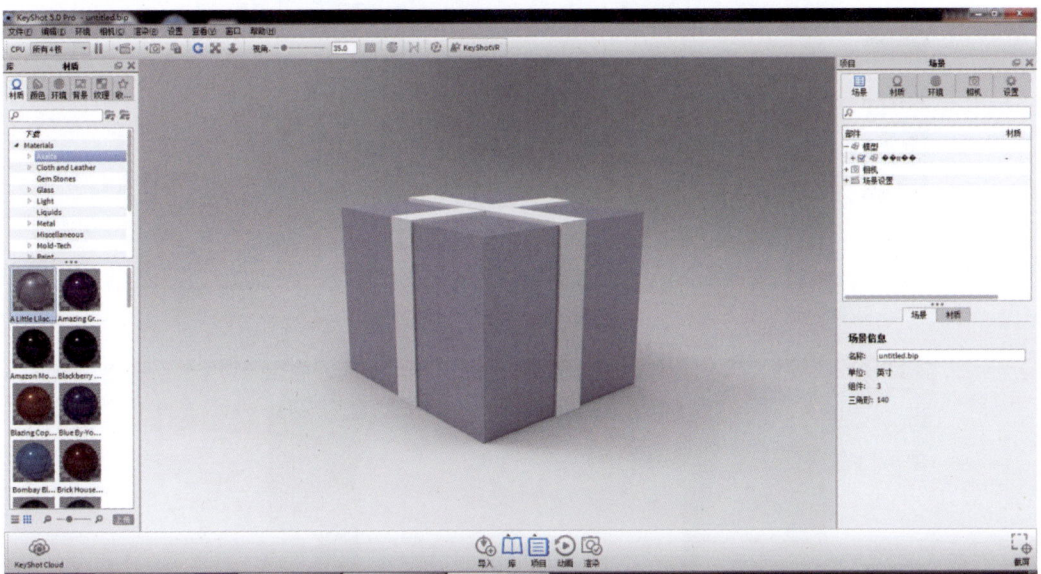

图 6-30　添加材质

(6) 加入背景,挑选适合包装盒的环境,如图 6-31 所示。
(7) 调整包装盒在环境中的位置,如图 6-32 所示。
(8) 单击"渲染"按钮,进行渲染选项的调整,如图 6-33 和图 6-34 所示。
(9) 完成渲染,然后在保存路径处寻找完成的图片,如图 6-35 所示。
(10) 根据礼品包装盒需要进行相应的装饰,如图 6-25 所示。

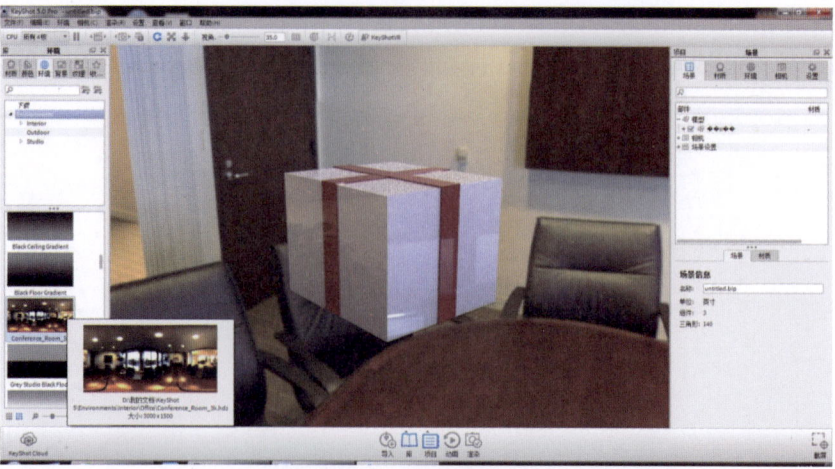

图 6-31　加入背景

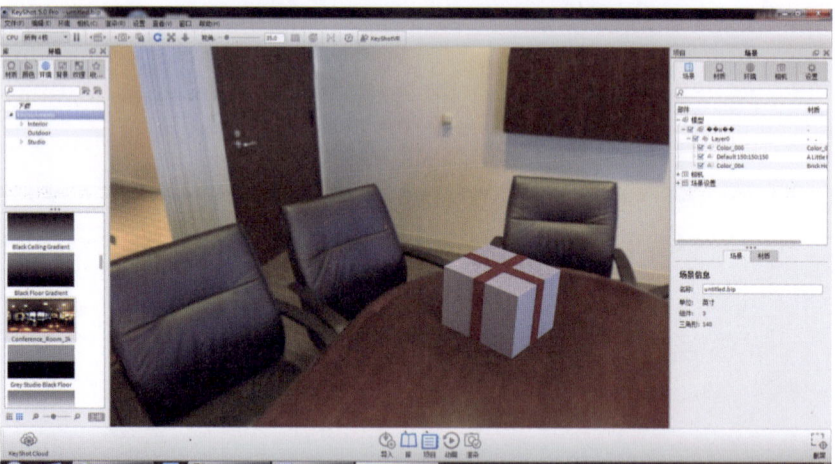

图 6-32　调整位置

图 6-33　调整渲染选项

模块 6　包装设计计算机实训

图 6-34　渲染

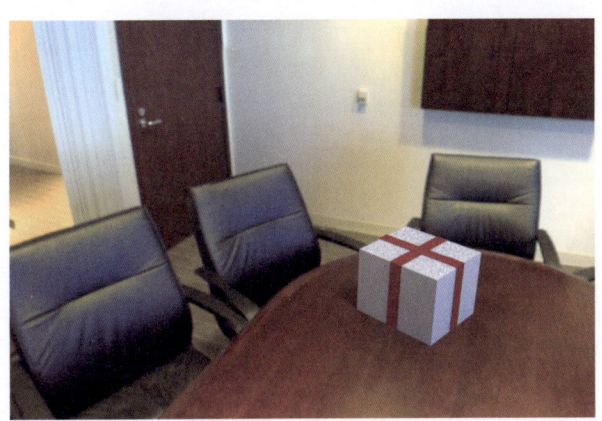

图 6-35　保存图片

6.5　项目训练：使用 Photoshop 软件制作牛奶包装盒效果图实例

　　此项目训练的目标是掌握 Photoshop 软件工具的使用方法，了解设计包装盒效果图的操作过程；能够运用 Photoshop 软件进行包装盒效果图设计。通过项目训练，提高学生的综合设计能力，增强其实际操作能力。

　　为某企业设计一款牛奶包装盒，需根据提供的素材设计完成牛奶包装效果图。设计师设计出效果图图样，要求学生按下述步骤完成操作。

　　针对上述任务，要实现 3D 成型效果设计，应合理地选择包装设计软件，以便缩短周期，提高工作效率。下面用 Photoshop 软件进行包装盒效果图操作。

139

1. 项目要求

根据效果图使用的素材(图 6-36)制作牛奶包装盒,完成后的效果如图 6-37 所示,只需要制作出其中两个包装盒即可,制作尺寸为 150mm×250mm。

图 6-36　素材

图 6-37　完成后的效果

2. 操作步骤

(1) 打开 Photoshop 软件,并且打开包装效果图,以便对照制作,如图 6-38 所示。

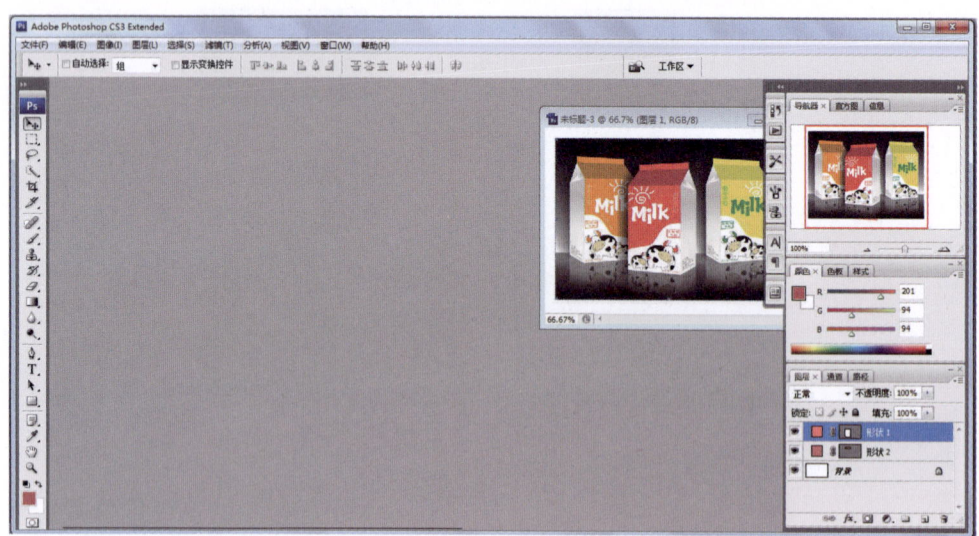

图 6-38　打开 Photoshop 界面和效果图相对照

(2) 用"矩形"工具绘制一个粉色矩形,然后按 Ctrl+T 组合键调节矩形透视,如图 6-39 所示。

(3) 用"矩形"工具绘制一个深粉色的矩形,放置在上一步绘制的粉色矩形上面,如图 6-39 所示,并调节矩形透视。

(4) 再用"矩形"工具绘制一个粉色矩形,放置在深粉色矩形的上面,如图 6-40 所示。

(5) 用"矩形"工具绘制牛奶盒的右面,并调节透视。选中图层,右击,将图层栅格化,并用"渐变"工具给矩形上颜色,如图 6-41 所示。

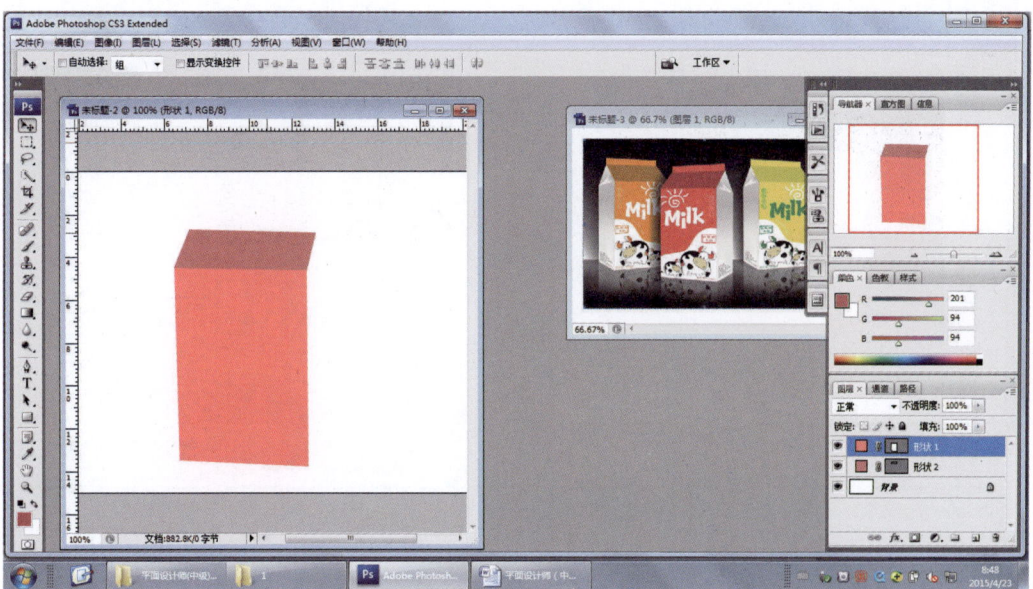

图 6-39 调整矩形透视

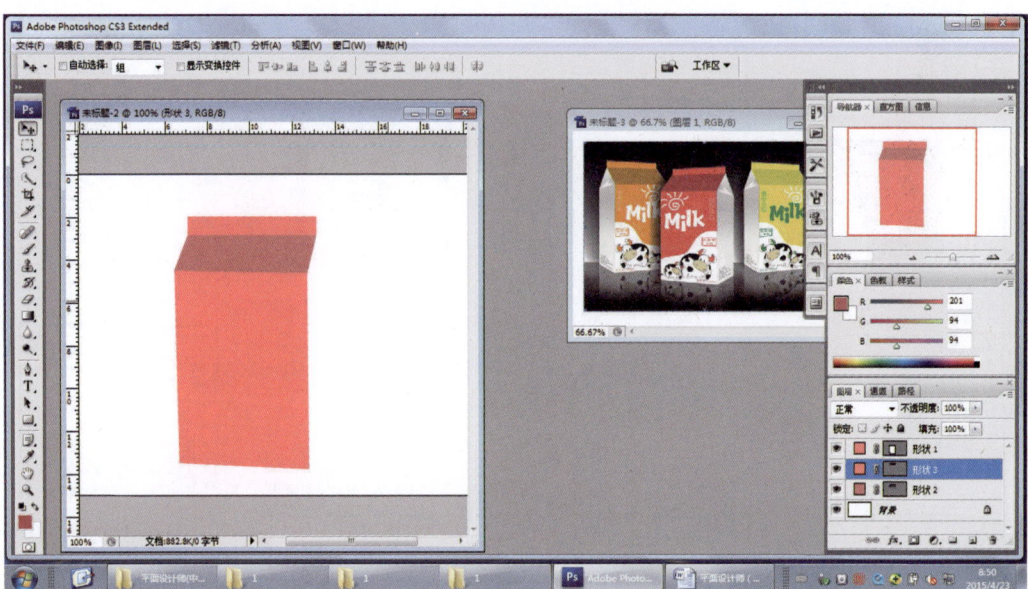

图 6-40 制作盒口

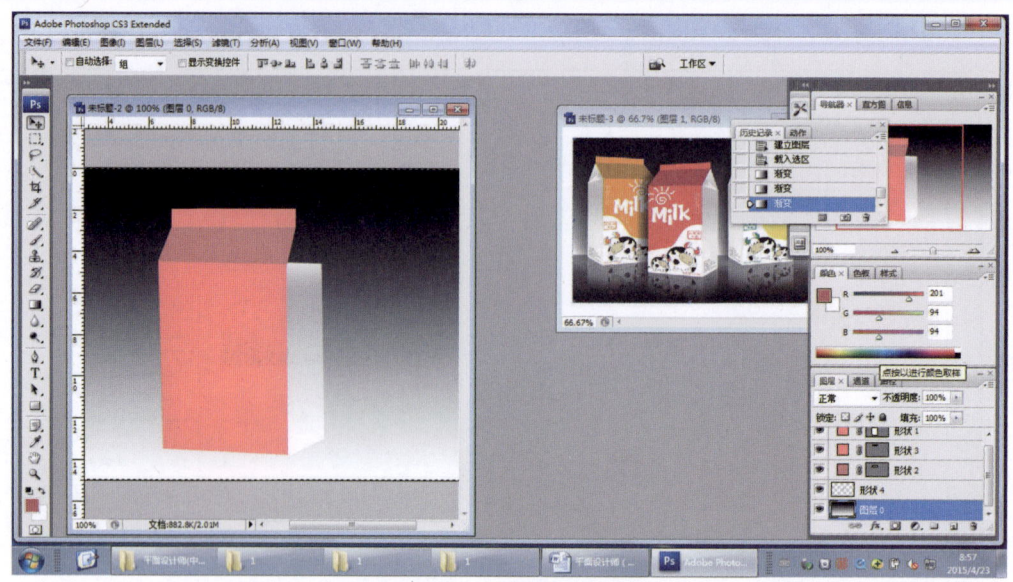

图 6-41　制作盒侧面

（6）用"钢笔"工具绘制一个小三角形。选中图层，右击，将图层栅格化，并用"渐变"工具上较深的颜色，如图 6-42 所示。

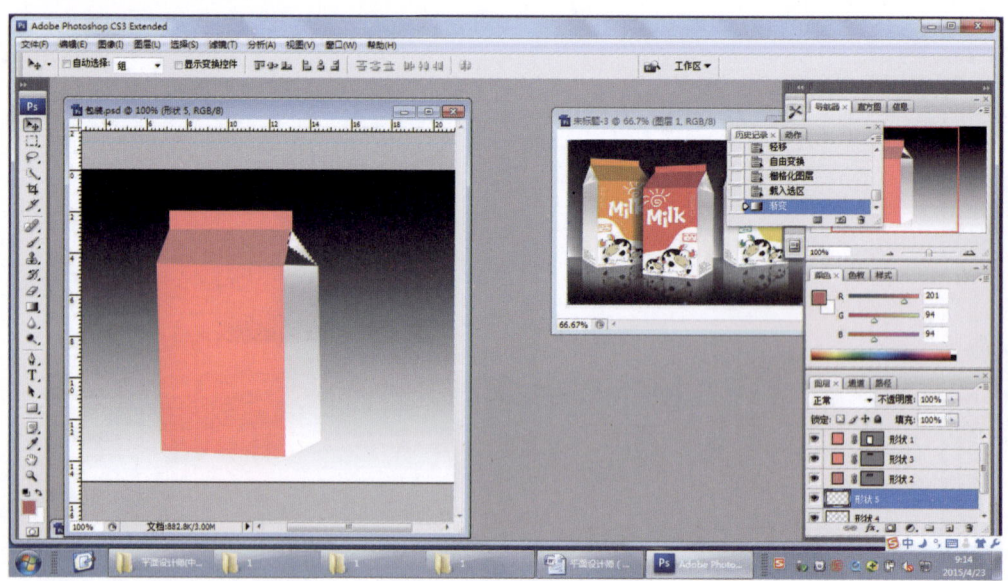

图 6-42　制作盒上三角

（7）用"钢笔"工具绘制小三角形，放在如图 6-43 所示的地方。选中图层，右击，将图层栅格化，并用"渐变"工具填上较浅的颜色，如图 6-43 所示。

（8）用"钢笔"工具绘出如图 6-44 所示图案，并填充白色。

（9）根据所给素材，用"钢笔"工具抠像，如图 6-45 所示。

模块6 包装设计计算机实训

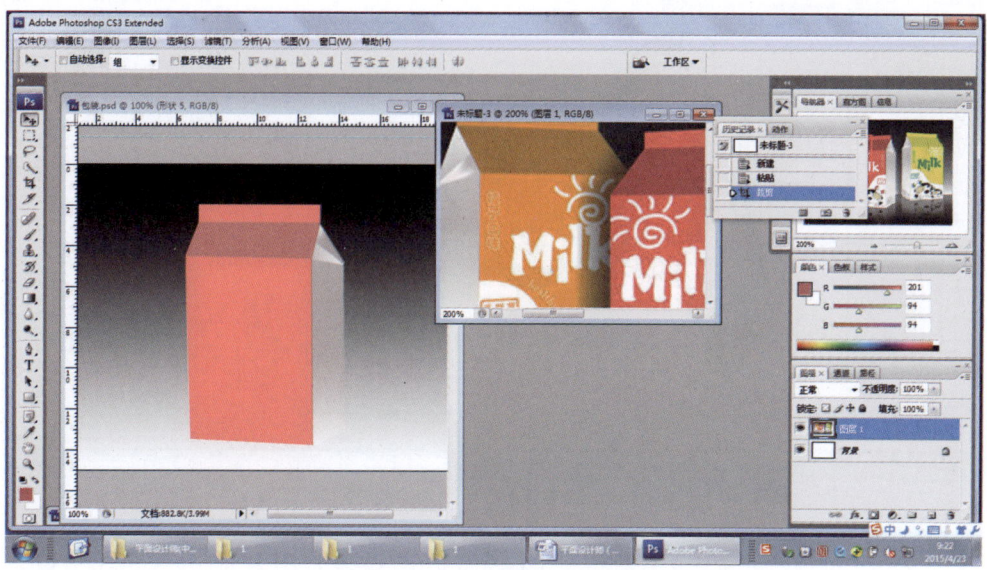

图 6-43 小三角形分明暗

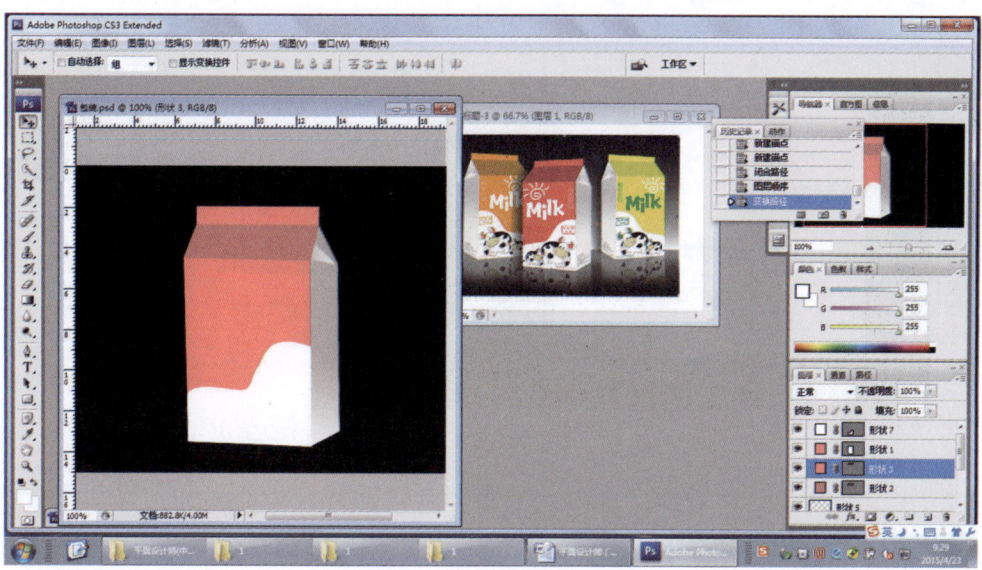

图 6-44 绘制图案形状

143

图 6-45 导入素材

(10) 将图案拖进牛奶盒中,然后按 Ctrl+T 组合键调整图案大小,右击图形,选择水平翻转,如图 6-46 所示。

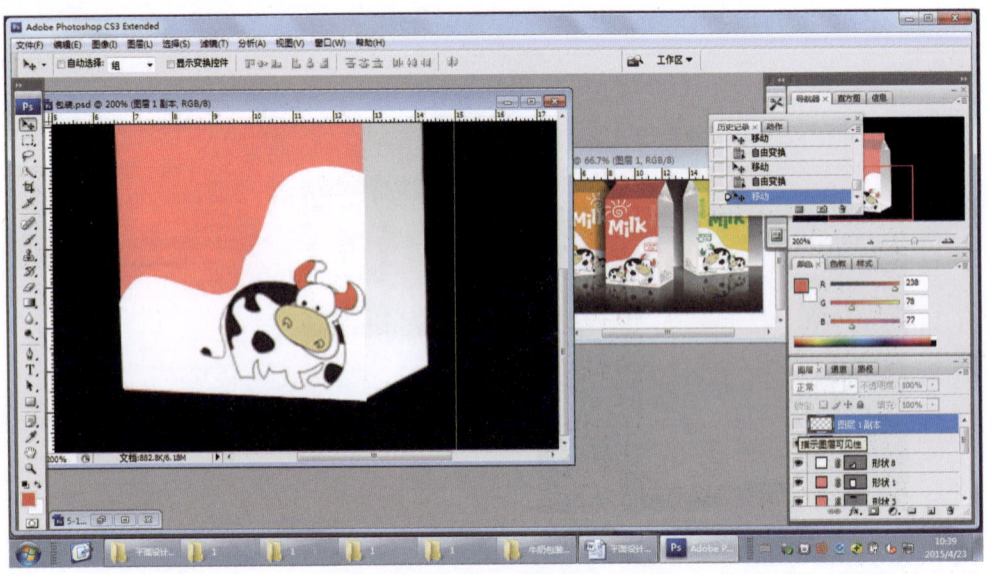

图 6-46 调整图案

(11) 将牛角用"钢笔"工具的路径选出。闭合后,按 Ctrl+Enter 组合键改变选区,并把前景色设置为粉色;按 Alt+Delete 组合键填充前景色,将牛角填充为粉色。将另一个牛角也填充为粉色。再复制一个图层,并缩小,如图 6-47 所示。

(12) 用"圆角矩形"工具绘制一个形状,并填充为粉色,如图 6-48 所示。

(13) 用"圆角矩形"工具绘制一个白色的形状,如图 6-49 所示。

模块6 包装设计计算机实训

图 6-47 调整图案大小

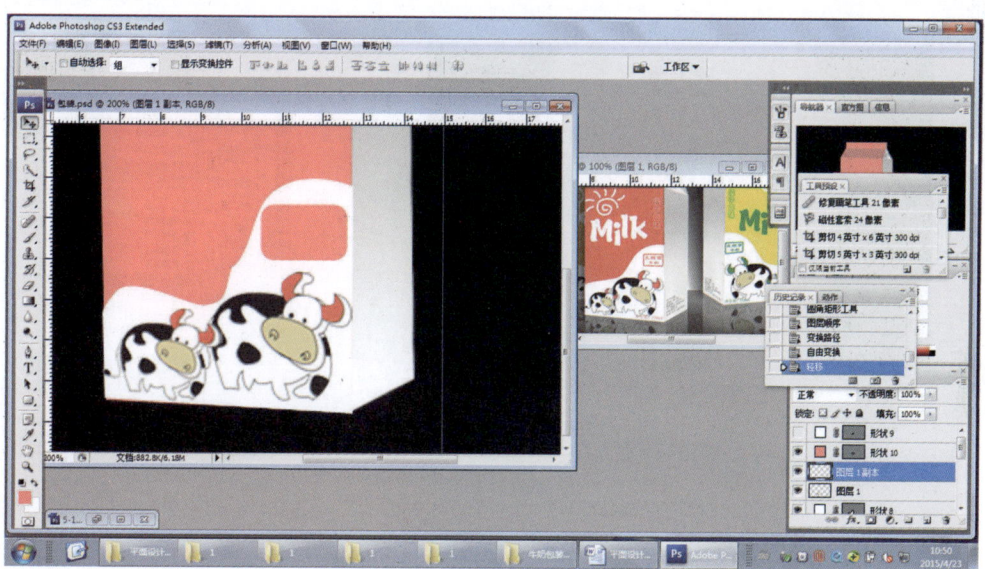

图 6-48 加圆角矩形

145

图 6-49 圆角矩形框

(14) 用自定义形状绘制牛奶盒上面的"螺旋线太阳",如图 6-50 所示。

图 6-50 加螺旋线

(15) 选中"螺旋线太阳"的图层,双击图层打开"图层样式"对话框,选择"描边"选项,将其大小改为 2,将颜色改为"白色",如图 6-51 所示。

(16) 用"钢笔"工具绘制太阳的光束,并将其填充为白色;然后复制 5 个光束,并调整其位置和大小,如图 6-52 所示。

(17) 在矩形框里输入如图 6-53 中所示的文字。

(18) 输入 Milk,并调整其位置和大小,如图 6-54 所示。

模块6 包装设计计算机实训

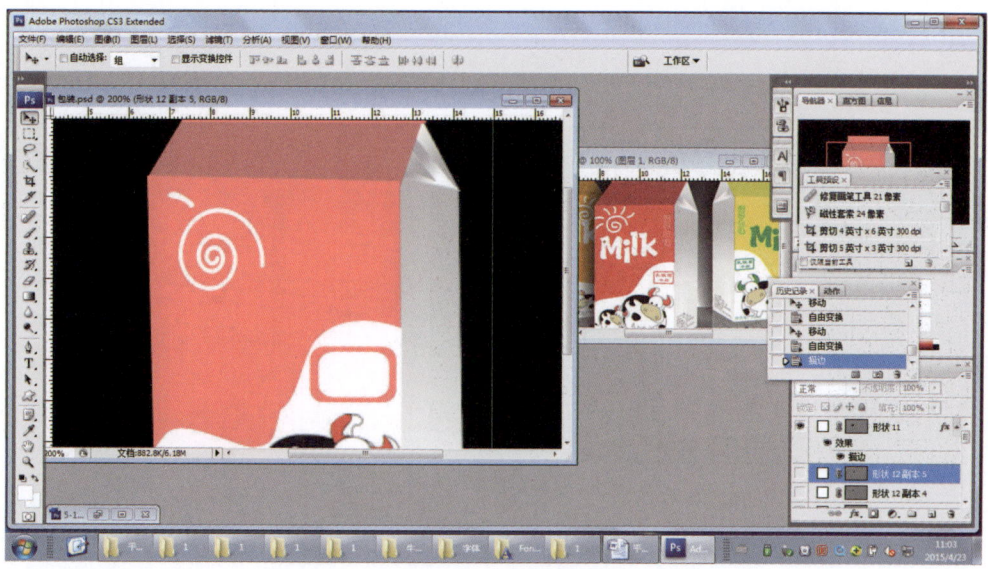

图6-51 加光束线

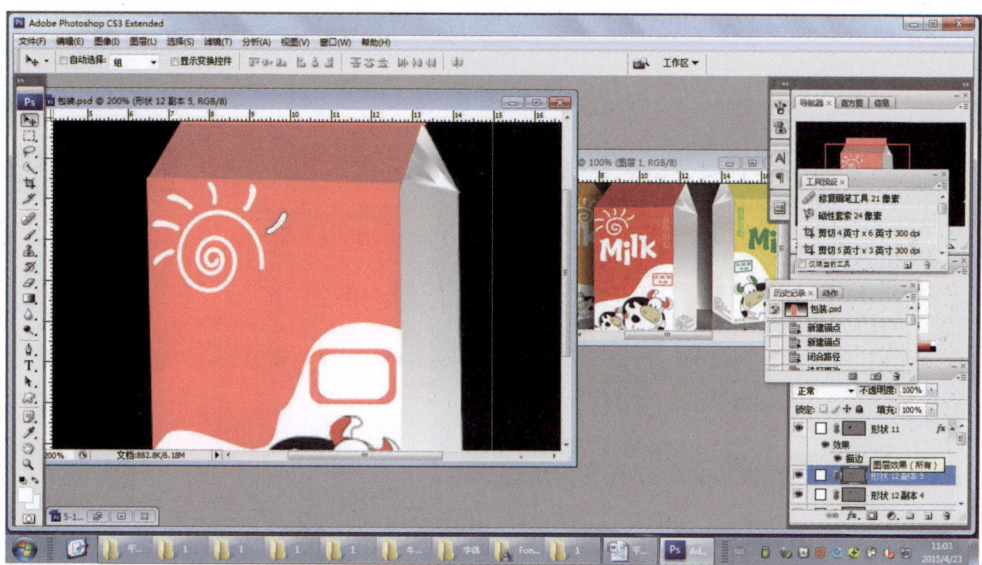

图6-52 复制光束线

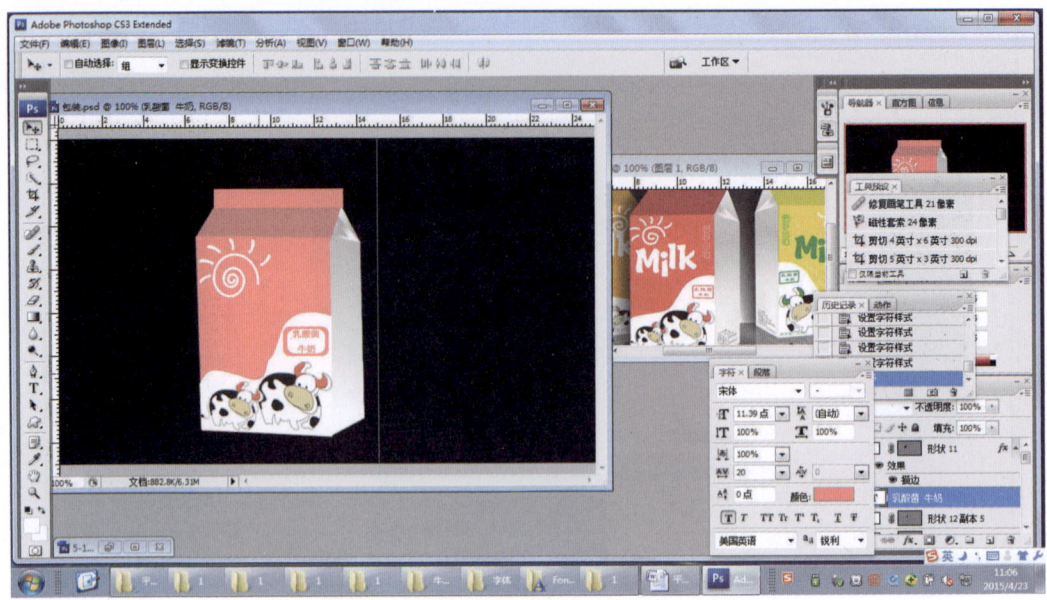

图 6-53　加文字 1

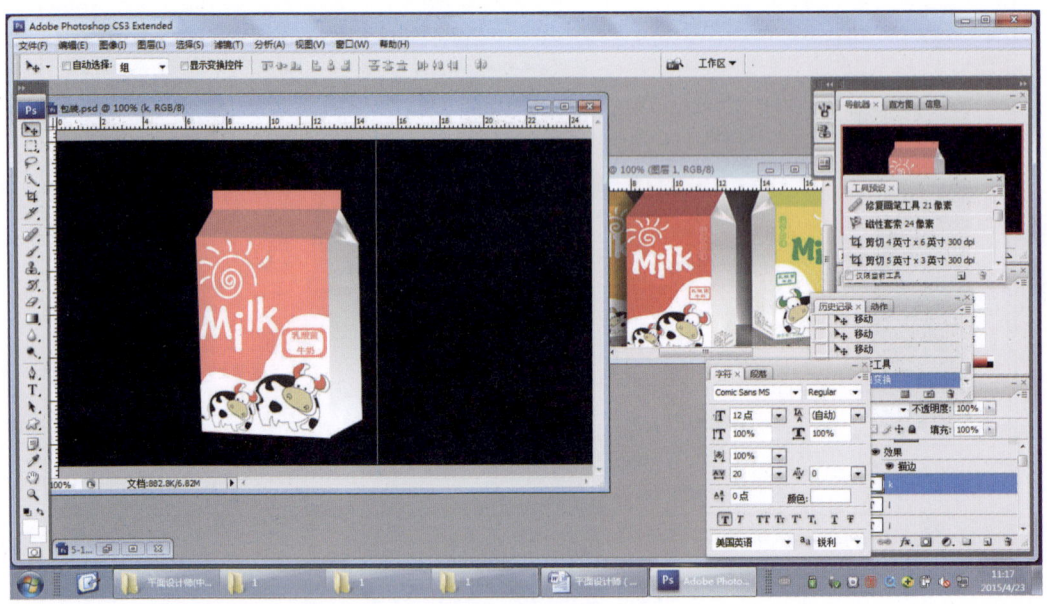

图 6-54　加品名

（19）在牛奶盒右上角加文字，如图 6-55 所示。

（20）将背景图层解锁。用"渐变"工具做出如图 6-56 所示背景的上半部分。用"矩形"工具画出下面的矩形，选中图层，右击，将图层栅格化，并用"渐变"工具填充如图 6-56

模块 6　包装设计计算机实训

图 6-55　加文字 2

图 6-56　加背景

中所示的颜色。

（21）将牛奶盒的所有图层合并。复制一个图层,按 Ctrl＋T 组合键调整图案大小,右击图形,选择垂直翻转,然后设置透明度,再用橡皮擦擦出如图 6-57 所示效果。

（22）采用同样的方法做出其他两个包装盒,最后的效果图如图 6-58 所示。一般要保存为 PSD 格式文件和 JPG 格式文件。PSD 格式文件不合层,便于修改。

149

包装设计（第2版）

图 6-57 抠出盒型并做出投影

图 6-58 完成的效果图

模块 6 课程思政

（扫描二维码可下载使用）

附录

包装设计师考核大纲

1. 职业概况

1.1 职业名称

包装设计师。

1.2 职业定义

在商品生产、流通领域,从事包装工艺设计、储运包装设计、销售包装设计的人员。

1.3 职业等级

本职业共设两个等级,分别为包装设计师(中级、国家职业资格四级)、包装设计师(高级、国家职业资格三级)。

1.4 基本文化程度

高中毕业(或同等学力)。

1.5 培训期限要求

全日制职业学校教育,根据其培养目标和教学计划确定。晋级培训期限:包装设计师(中级)不少于 240 标准学时;包装设计师(高级)不少于 200 标准学时。

1.6 申报条件

1)包装设计师(中级)(具备以下条件之一者)

(1)取得相关职业(物流、印刷、机械、食品、材料、艺术设计等)初级资格证书后,连续从事本职业 1 年以上,经包装设计师(中级)正规培训达规定标准学时数,并取得结业证书。

(2)取得相关职业初级资格证书后,连续从事本职业工作 3 年以上。

(3)连续从事本职业工作 5 年以上。

(4)经教育部门或劳动部门审核认定的高等院校或高等技工学校的本专业学生,经本职业中级正规培训达规定标准学时数结业。

(5)高等院校、中等专业学校毕业并从事与所学专业相应的职业(工种)工作。

2)包装设计师(高级)(具备以下条件之一者)

(1)取得包装设计师(中级)职业资格证书后,连续从事本职业工作 3 年以上,经包装设计师(高级)正规培训达规定标准学时数,并取得结业证书。

(2)取得包装设计师(中级)职业资格证书后,连续从事本职业工作 5 年以上。

(3)连续从事本职业工作 8 年以上。

（4）取得本专业或相关专业大专以上学历，连续从事本职业工作 2 年以上。

（5）取得本专业或相关专业大学本科学历。

（6）经教育部门或劳动部门审核认定的高等院校或高等技工学校的本专业学生，在取得本职业中级职业资格证书后，经本职业高级正规培训达规定标准学时数结业。

1.7　鉴定方式、鉴定时间

分为理论知识考试和专业能力考核。理论知识考试采用闭卷笔试方式，专业能力考核采用现场实际操作或模拟方式。理论知识考试和专业能力考核均实行百分制，成绩皆达到 60 分及以上者为合格。

理论知识考试时间为 120 分钟；专业能力考核时间不少于 120 分钟。

1.8　考评人员与考生配比（理论、实际操作考试考评人员与考生配比）

理论知识考试考评人员与考生配比为 1∶20，每个标准教室不少于 2 名考评人员；专业能力考核考评人员与考生配比为 1∶5，每个考场不少于 3 名考评人员；综合评审委员不少于 5 人。

2. 基本要求

2.1　职业道德基本知识、职业守则要求、法律与法规相关知识

（1）法律、法规和有关规定。

（2）爱岗敬业、具有高度的责任心。

（3）严格执行工作程序、工作规范、工艺文件和安全操作规程。

（4）工作认真负责，团结合作。

（5）爱护设备及测量仪器。

（6）保持工作环境清洁有序，文明生产。

2.2　基础理论知识

（1）包装的定义、功能、分类。

（2）包装工业的现状及发展趋势。

2.3　专业基础知识

（1）常用包装材料。

（2）包装策划。

（3）包装印刷。

（4）包装测试。

2.4　专业知识

（1）包装策划。

（2）销售包装设计。

（3）储运包装设计。

（4）包装工艺设计。

2.5　专业相关知识

（1）《中华人民共和国产品质量法》相关知识。

（2）《中华人民共和国环境保护法》相关知识。

（3）《中华人民共和国反不正当竞争法》相关知识。

（4）知识产权法规相关知识。

2.6 质量管理知识

（1）企业的质量方针。

（2）岗位的质量要求。

（3）岗位的质量保证措施与责任。

2.7 安全文明生产与环境保护知识：现场文明生产要求、安全操作与劳动保护知识、环境保护知识

（1）现场文明生产要求。

（2）安全操作与劳动保护知识。

（3）车间电气设备的安全使用与维护。

（4）环境保护知识。

3. 工作要求

本大纲对包装设计师（中级）、包装设计师（高级）的能力要求依次递进，高级别涵盖低级别的要求。

3.1 包装设计师（中级）

3.1.1 理论知识鉴定内容

项 目	鉴定范围	鉴定内容	鉴定比重	备注
基础知识	1. 包装概述	1. 包装的定义、功能和类型 2. 包装工业的现状及发展趋势	5	
	2. 包装设计与技术	1. 常用包装材料（纸、塑料、金属） 2. 包装设计方法 3. 包装印刷的基本知识 4. 包装测试的基本知识 5. 常用包装方法基本知识	15	
专业知识	1. 包装策划	1. 包装设计中品牌文化表现 2. 包装中品牌营销策略执行	10	
	2. 包装设计	1. 常用包装材料性能及选用 2. 包装快速表现 3. 包装色彩 4. 包装图形图像 5. 包装文字设计及编排 6. 包装结构（纸包装结构设计、塑料包装结构设计、金属包装结构设计）	35	
	3. 包装工艺及储运设计	1. 常用包装方法 2. 包装标准与规格 3. 常用包装材料及容器加工工艺（纸、塑料、金属等） 4. 产品的包装工艺流程 5. 包装流通环境 6. 包装安全防护 7. 包装检测	25	

续表

项　目	鉴定范围	鉴定内容	鉴定比重	备注
相关知识	1. 安全文明生产与环境保护知识	1. 车间电气设备的安全使用与维护 2. 现场文明生产要求 3. 安全操作与劳动保护知识 4. 环境保护知识	5	
	2. 质量管理知识	1. 包装工艺规范和各项质量标准 2. 包装品质量检验 3. 企业的质量方针 4. 岗位的质量要求 5. 岗位的质量保证措施与责任 6. 熟悉5S管理运作程序	5	

3.1.2 实际操作鉴定内容

项　目	鉴定范围	鉴定内容	鉴定比重	备注
项目一 包装策划及包装工艺与储运	对于给定产品进行包装策划	1. 根据产品特点及要求分析市场竞争力 2. 策划及拟定销售方式 3. 提出设计方案并确定	20	笔试实操考试90分钟
	包装工艺与储运	1. 确定流通环境 2. 包装防护（运输包装材料及容器选用） 3. 采用的包装方法及包装检测 4. 包装工艺流程 5. 包装标准及规格	25	
项目二 包装设计	按照项目一所策划的内容进行包装设计	1. 能使用设计软件，如 AutoCAD、Photoshop、CorelDRAW、ArtiosCAD、3D 等 2. 材料选择恰当 3. 包装色彩定位准确，搭配生动 4. 包装图形、图像选择合适 5. 文字设计合理、生动，信息明晰，编排整洁 6. 结构设计合理，尺寸准确 7. 结构图绘制符合绘图规范，表现清楚	50	实操考试120分钟
项目三 安全及其他	安全文明生产	1. 能注重消防、安全生产教育 2. 能进行文明生产 3. 能推行5S管理，制定相应管理措施	5	

3.2　包装设计师（高级）

3.2.1　理论知识鉴定内容

项　目	鉴定范围	鉴定内容	鉴定比重	备注
基础知识	1. 包装概述	1. 包装的定义、功能和类型 2. 包装工业的现状及发展趋势	5	
	2. 包装设计与技术	1. 包装方法与常用包装机械 2. 包装材料（纸、塑料、金属、复合材料） 3. 包装设计方法 4. 包装成型及整饰的基本知识	15	

续表

项 目	鉴定范围	鉴 定 内 容	鉴定比重	备注
专业知识	1.包装策划	1.消费心理与营销动机 2.品牌文化与包装 3.品牌营销与包装策划	10	
	2.包装设计	1.市场调研与方案提出及快速表现 2.包装材料性能与选用及市场趋势 3.包装容器造型 4.包装装潢设计与呈现 5.包装结构与创意 6.辅助设计软件	35	
	3.包装工艺及储运设计	1.常用包装方法基本知识 2.包装标准与规格 3.包装材料及容器加工工艺（纸、塑料、金属、复合材料等） 4.包装成型与整饰工艺 5.各种产品的包装工艺流程 6.包装流通环境 7.包装安全防护设计 8.包装试验设计与检测 9.技术经济分析的知识、包装成本估算	25	
相关知识	1.安全文明生产与环境保护知识	1.车间电气设备的安全使用与维护 2.现场文明生产要求 3.安全操作与劳动保护知识 4.环境保护知识	5	
	2.质量管理知识	1.包装工艺规范和各项质量标准 2.包装品质量检验 3.企业的质量方针 4.岗位的质量要求 5.岗位的质量保证措施与责任 6.熟悉5S管理运作程序	5	

3.2.2　实际操作鉴定内容

项 目	鉴定范围	鉴 定 内 容	鉴定比重	备注
项目一 包装策划 及包装工 艺与储运	对于给定产品进行包装策划	1.根据产品特点及要求分析市场竞争力 2.自拟品牌及品牌故事 3.策划及拟定销售方式 4.构思设计方案并快速表现以及确定	20	笔试实操考试90分钟
	包装工艺与储运	1.确定流通环境 2.包装防护（运输包装材料及容器选用） 3.采用的包装方法及包装检测 4.包装工艺流程 5.包装标准及规格 6.包装成型方法及整饰	25	

续表

项　　目	鉴定范围	鉴 定 内 容	鉴定比重	备注
项目二 包装设计	按照项目一所策划的内容进行包装设计	1. 熟练使用设计软件，如 AutoCAD、Photoshop、CorelDRAW、ArtiosCAD、3D 等 2. 材料选用符合产品定位 3. 包装色彩定位准确，符合品牌策略 4. 包装图形、图像设计合适，表现富有特色 5. 文字设计生动，信息明晰，编排整洁并富有创意 6. 结构设计合理、完整，富有创意 7. 3D 效果图的表达	50	实操考试 120 分钟
项目三 安全及其他	安全文明生产	1. 能注重消防、安全生产教育 2. 能进行文明生产 3. 能推行 5S 管理，制定相应管理措施	5	

4. 比重表

4.1　理论知识

项　　目		包装设计师(中级)/%	包装设计师(高级)/%
基本要求	相关知识	10	10
	基础知识	20	20
专业知识	包装策划	10	10
	销售包装设计知识	35	35
	包装工艺及储运包装设计知识	25	25
合　　计		100	100

4.2　技能操作

项　　目		包装设计师(中级)%	包装设计师(高级)%
技能要求	包装策划	20	20
	包装工艺及储运	25	25
	包装设计	50	50
安全	安全文明生产	5	5
合　　计		100	100

参 考 文 献

[1] 王国伦,王子源. 商品包装设计[M]. 北京：高等教育出版社,2002.
[2] 陈青,王丽红. 名品点评——漫步包装设计的艺术通道[M]. 郑州：河南美术出版社,2003.
[3] 王同兴,杜力天. 包装设计与实训[M]. 石家庄：河北美术出版社,2008.
[4] 陈青. 包装设计教程[M]. 上海：上海人民美术出版社,2012.
[5] 曹茂鹏. 包装设计配色图典[M]. 北京：化学工业出版社,2014.
[6] 王安霞. 包装设计与制作[M]. 北京：中国轻工业出版社,2013.
[7] 广川启智. 日本著名包装设计师佳作集[M]. 沈阳：辽宁科技出版社,2002.
[8] 付志. 包装设计[M]. 北京：清华大学出版社,2017.

参考网站：

[1] 中国包装设计网.
[2] 设计之家.
[3] 三视觉.
[4] 创意在线.
[5] 包联网.
[6] 视觉中国.
[7] 设计在线.
[8] 三联素材网.
[9] 巧巧手幼儿手工网.
[10] 三只松鼠.
[11] 青岛三金包装发展有限公司官网.